GALERIE

DE

M. LE DUC DE MORNY

ORDRE DES VACATIONS

TABLEAUX MODERNES

Vente le Mercredi 31 Mai 1865.

TABLEAUX ANCIENS

Vente les Jeudi 1er, Vendredi 2 et Samedi 3 Juin 1865.

OBJETS D'ART & DE CURIOSITÉ

Vente les Mardi 6, Mercredi 7, Jeudi 8, Vendredi 9,
Samedi 10 et Lundi 12 Juin 1865.

Mᵉ Charles PILLET & Mᵉ Eugène ESCRIBE

COMMISSAIRES-PRISEURS

MM. F. LANEUVILLE, HORSIN-DÉON, F. PETIT,
MANNHEIM, ROUSSEL & MALINET

EXPERTS

DÉSIGNATION

DES

TABLEAUX

Les Tableaux ne seront pas vendus
dans l'ordre ci-après indiqué

VACATION DU MERCREDI 31 MAI 1865

TABLEAUX MODERNES

Cambost 1 — BONHEUR (Auguste). Paysage d'Auvergne. *4350*

malieut 2 — BONHEUR (Aug.). Troupeau de Moutons au pâturage. *1620*

de mony 3 — BROWNE (Mme Henriette). Le Catéchisme. *1600*

d'Hertfort 4 — CALAME. Environs de Rosenlauï, canton de Berne. *8500*

Durand Ruel 5 — CASTELLI. Paysage. Soleil couchant. *1010*

Lebrun
41 St Georges
Haro 6 — COMTE. Jeanne Grey. *7200*

7 — COUDER (ALEXANDRE). Intérieur d'un Office. *760*

E. André 8 — DECAMPS. Le Singe peintre. *13200*

V. Dam 9 — DECAMPS. Chasse au Miroir. *4600*

Filzer 10 — DESGOFFE (BLAISE). Objets d'art. *3100*

Martiny 11 — DIAZ. Intérieur de Forêt. *1720*

Gambart 12 — DUVERGER. La Retenue. *4600*

Martiny 13 — FAURE (EUGÈNE). Ève. *1020*

Gambart 14 — FRÈRE (ÉDOUARD). Le Déjeuner. *410*

Fournier 15 — GALL. Étang au milieu d'un Bois. *1020*
p. M. Souberan

2: 16 — GÉRICAULT. Portrait en buste du peintre de Dreux
Dorcy. *1600*

Petit 17 — GÉROME. Rembrandt dans son atelier. *24300*

C. Say 18 — CARL HOFF, de Dusseldorff. L'Avocat clandestin. *4600*

Sitzer 19 — LEYS. Les Bouquinistes. *12,200*

d'Hertfort 20 — MEISSONIER. Les Bravi. *28,700*

d° 21 — MEISSONIER. Halte de Cavaliers à la porte d'une Auberge. *36,000*

Petit 22 — MEISSONIER. Jeune Homme déjeunant. *10,100*

Houlot 23 — MEISSONIER. L'Amateur de dessins. *8,750*

menville 24 — MEISSONIER. Un Poëte. *17,800*

de morny 25 — MEISSONIER. Jeune Homme travaillant. *20,400*

Redron 26 — ROBERT FLEURY. Louis XIV et ses historiographes, *4600* Racine et Boileau.

Goupil 27 — ROEHN (ALPHONSE). Le Sermon du Curé. *1520*

Boisselin 28 — ROEHN. Cache-toi bien. *1600*

Dam 29 — ROEHN. Buste de petite Fille. *500*

Haro 30 — ROLLER. Portrait de l'Auteur. *1720*

C. Audu 31 — ROUSSEAU (THÉODORE). Groupe de Chênes dans la Forêt de Fontainebleau. *8200*

Braun 32 — SAINT-JEAN. Groupe de trois Oranges sur un terrain. *1980*

N. Dam 33 — SAINT-JEAN. Un Cep chargé de grappes de raisin *1600* violet du Midi.

M. d'Hertfort 34 — SCHOPIN. Divorce de l'Empereur Napoléon et de l'Impératrice Joséphine. *2350*

Goupil 35 — WILLEMS. A la santé du Roi ! *6000*

de Boisselin 36 — ZIEM. La Corne d'or à Constantinople. *4850*

Petit 37 — ZIEM. Vue de Venise. *6200*

TABLEAUX ANCIENS

Soubeyran 38 — BACKUYSEN (Ludolf.). Tempête.

du Billet 39 — CHARDIN. La Serinette.

Petit 40 — CUYP. Marine.

de Cavalette 43 — DENNER. Tête de vieille Femme.

Heine 46 — DOW (Gérard). Le Chirurgien.

E. André 97 — DROUAIS. Petit Garçon au Chat.

Heine 48 — EVERDINGEN. Le Moulin à eau.

Bon d'Hertfort 98 — FRAGONARD. L'Escarpolette.

Malinet 100 — GREUZE. La Pelotonneuse.

M^{is} d'Hertfort 101 — GREUZE. La Veuve inconsolable.

Dutuit 52 — HOBBEMA. Les Moulins.

B^{on} Sellière 54 — P. DE HOOGH. La Partie de cartes.

Heim 57 — MAAS (N.). La Sonnette.

Malinet 58 — METZU. La Visite à l'accouchée.

Gaillard 122 — MURILLO. Saint Antoine de Padoue.

Oechger 62 — OMMEGANK. Paysage et Animaux.

C. Suy 63 — OSTADE (ADRIEN). Une Kermesse.

M^{is} d'Hertfrt 107 — PATER. Amusements champêtres.

Dalloz 108 — PRUD'HON. L'Innocence.

de Salamanca 68 — REMBRANDT. Le Doreur.

Reiset 77 — RUYSDAEL. Le Torrent.

Heim 126 — SALVATOR ROSA. Paysage.

Heim 78 — STEEN (JEAN). Le Contrat.

Nieuwenhuys 79 — TÉNIERS (DAVID). Intérieur de Corps de garde.

Quadra 82 — TERBURG. Le Cavalier en visite.

Haffer 81 — TERBURG. Le Congrès de Münster.

d'Hartfort 27 — VÉLASQUEZ. Portrait en pied d'une Infante.

Jellieu 85 — VAN DE VELDE (WILHELM). Grande Marine.

Herfort 112 — WATTEAU. Rendez-vous de Chasse.

Heine 90 — WYNANTS. Paysage.

Day 87 — WOUWERMANS. Kermesse.

TABLEAUX ANCIENS

Mis d'Hertford 91 — BOUCHER. Les Grâces et l'Amour.

Heim 94 — CHARDIN. La Petite Rêveuse.

Charlet 41 — CUYP. Paysage et Animaux.

de Kararj 42 — DECKER. Paysage.

Heim 44 — DENNER. Tête de Vieillard.

Musée de Bruxelles 56 — KAREL DU JARDIN. Marche d'animaux.

Nieuwenhuys 47 — DUSART. Le Jeu du Galet.

Mis d'Hertfort 99 — FRAGONARD. Le Souvenir.

C. Say 96 — CLAUDE, dit LE LORRAIN (GELLÉE). Marine. Soleil levant.

103 — GREUZE. Portrait de M^{me} X...... *E. de Girardin*

104 — GREUZE. Tête de petite Fille. *E. André*

116 — GUARDI. Le Pont du Rialto. *M^{is} d'Hertford*

117 — GUARDI. La Salute. *M^{is} d'Hertford*

118 — GUARDI. La Dogana. *M^{is} d'Hertford*

119 — GUARDI. San Giorgo Maggiore. *M^{is} d'Hertford*

120 — GUARDI. La Place Saint-Marc. *Lord Orford*

53 — P. DE HOOGH. La Sortie du Cabaret. *S. Demidoff*

59 — METZU. La Dame au Chien. *Rothschild*

121 — MURILLO. La Conception. *Esse*

64 — OSTADE (ADRIEN). Scène familière. *Nieuwenhuys*

109 — PRUD'HON. L'Amour et Psyché. *B^{on} Sellière*

74 — RUISCH (RACHEL). Vase de Fleurs. *Heim*

73 — RUISCH (RACHEL). Tableau de Fruits. *Heim*

Bᵒⁿ Sellière 69 — REMBRANDT. Portrait de vieille Femme.

Mʳ du Blaisel 71 — RUBENS. Portrait d'Homme.

S. Demidoff 75 — RUYSDAEL. Paysage. Plaine.

Mʳ du Blaisel 125 — SALVATOR ROSA. Saint Sébastien.

Vᵗᵉ Daru 80 — TÉNIERS (DAVID). Intérieur flamand.

de Boizelin 128 — VELASQUEZ. Marie-Thérèse. Buste.

Burger 84 — VELDE (A. VAN DEN). Paysage et Figures.

Demidof 114 — WATTEAU. Récréation champêtre.

Mʳ d'Hertfort 113 — WATTEAU. Les plaisirs du Bal.

Van Cuyck 88 — WOUWERMANS. L'Écurie.

TABLEAUX ANCIENS

Heine 92 — BOILLY. La Promenade.

Jougan 95 — CHARDIN. Accessoires et Gibier.

herman 39 — CUYP. Paysage.

de gramont 45 — DENNER. Portrait d'Homme.

Heine 105 — GREUZE. Tête d'expre sion.

Voittelle 102 — GREUZE. Une Vestale.

de gramont 106 — GREUZE. Tête de Femme. Profil.

d'Hertford 49 — HACKAERT ET VAN DE VELDE. Paysage et Figures.

a Billet 50 — HELST (Van der). Portrait de Femme.

?. day 51 — HEYDEN (Van der). Vue de Ville.

anenville 55 — HUYSMANS. Paysage.

?. day 60 — METZU. La Faiseuse de kocks.

Heim 61 — MIÈRIS (G.). Joueur de vielle endormi.

de Boisgelin 124 — MORONI. Portrait de jeune Homme. Buste.

Mutelse 123 — MURILLO. Tête de vieille Femme.

Petit 65 — OSTADE (Adrien). Intérieur hollandais.

E. André 60 — POTTER (Paul). Paysage.

de Boisgelin 110 — PRUD'HON. Zéphyr.

Redron 67 — PYNAKER. Paysage.

C. Say 70 — REMBRANDT. L'Enlèvement d'Europe.

M⁰ du Blaisel 72 — RUBENS. Hercule et Omphale.

Mundler 76 — RUYSDAEL. Paysage avec Ruines.

du Tillet 83 — TERBURG. Portrait de Femme.

malinet 86 — VELDE (G. Van den). Une Plage.

Hulot 111 — VERNET (J.). L'Incendie.

V. Anyell 115 — WATTEAU. La Dame à l'éventail.

Vte Dam 89 — WOUWERMANS. Chasse aux Canards.

OBJETS D'ART & DE CURIOSITÉ

Paris. — imprimerie de Pillet fils ainé, 5, rue des Grands-Augustins,

CATALOGUE

DES

TABLEAUX

ANCIENS & MODERNES

OBJETS D'ART & DE CURIOSITÉ

COMPOSANT LES COLLECTIONS

DE FEU

M. LE DUC DE MORNY

DONT LA VENTE AURA LIEU

AU PALAIS DE LA PRÉSIDENCE DU CORPS LÉGISLATIF

128, rue de l'Université

Le Mercredi 31 Mai 1865 et Jours suivants

A DEUX HEURES PRÉCISES

Commissaires-Priseurs	Mes **CHARLES PILLET**, rue de Choiseul, 11,
	— **EUGÈNE ESCRIBE**, rue Saint-Honoré, 217.
Experts	MM. Ferd. **LANEUVILLE**, rue Neuve des Mathurins, 73,
	— **HORSIN DEON**, rue Chabanais, 1,
	— Francis **PETIT**, rue de Provence, 43,
	— **MANNHEIM**, rue de la Paix, 10,
	— **ROUSSEL**, rue de la Victoire, 20,
	— **MALINET**, Md de Curiosités, quai Voltaire, 25.

EXPOSITIONS GÉNÉRALES

PARTICULIÈRE :

Les Jeudi 25, Vendredi 26 et Samedi 27 Mai 1865, de une heure à cinq heures

PUBLIQUE :

Les Dimanche 28 et Lundi 29 Mai 1865, de une heure à cinq heures

CONDITIONS DE LA VENTE

Elle sera faite au comptant.

Les adjudicataires payeront cinq pour cent en sus des enchères.

Ce Catalogue se distribue :

Chez MM.

A *Paris,*	CHARLES PILLET, commissaire-priseur, 11, rue de Choiseul.
—	EUGÈNE ESCRIBE, commissaire-priseur, 217, rue Saint-Honoré.
—	FERD. LANEUVILLE, expert, 73, rue Neuve des Mathurins.
—	HORSIN DÉON, expert, 1, rue Chabanais.
—	FRANCIS PETIT, expert, 43, rue de Provence.
—	MANNHEIM, experts, 10, rue de la Paix.
—	ROUSSEL, expert, 20, rue de la Victoire.
—	MALINET, m^d de curiosités, 25, quai Voltaire.
A *Londres,*	COLNAGHI, 14, Pall-Mall-East.
—	JOHN WEBB, 22, Cork-Street, Burlington-Garden.
—	H. DURLACHER, 113, New-Bond street.
—	ANNOOT, 16, Old-Bond street.
—	F. DAVIS, 101, New-Bond street.
—	GAMBART, 120, Pall-Mall.
A *Bruxelles,*	ETIENNE LEROY, 12, place du Grand-Sablon.
A *Rotterdam,*	LAMME, conservateur du Musée.
A *La Haye,*	VAN GOGH, marchand d'estampes.
A *Berlin,*	FIOCATI, 21, unter den Linden.
—	LEPKE, 12, id.
A *Vienne,*	ARTARIA et C^e.
—	Maison GOUPIL, représentant M. KAESER.
A *Francfort-s.-Mein,*	LŒVENSTEIN frères, Zeil.
—	GOLDSCHMIDT, Zeil.
A *Saint-Pétersbourg,*	NEGRI, père et fils.

ORDRE DES VACATIONS

TABLEAUX

LE MERCREDI 31 MAI 1865

TABLEAUX MODERNES

LE JEUDI 1ᵉʳ JUIN 1865

TABLEAUX ANCIENS

LE VENDREDI 2 JUIN 1865

TABLEAUX ANCIENS

LE SAMEDI 3 JUIN 1865

TABLEAUX ANCIENS

OBJETS D'ART & DE CURIOSITÉ

TABLEAUX MODERNES

Vente du Mercredi 31 Mai 1865

BONHEUR

(AUGUSTE)

1 — Paysage d'Auvergne.

Un vieux château en ruines domine un vaste horizon
bordé de montagnes, des bœufs traînent un chariot vide
dans lequel est monté le conducteur; derrière lui vient
un fermier monté sur un cheval blanc.

Année 1852. — Haut. 76 cent.; larg. 1 mètre 26 cent.

4350

*Gambart
de Londres*

BONHEUR

(AUGUSTE)

4620
Malviet
pour la duchesse
De Morny

2 — Troupeau de Moutons au pâturage.

Dans une prairie bordée de grands arbres, des moutons sont venus paître; la plupart dorment couchés au soleil.

Haut. 41 cent.; larg. 60 cent.

BROWNE

(Mᵐᵉ HENRIETTE)

16000
Duchesse De Morny

3 — Le Catéchisme.

Dans la chapelle d'une église de village, où sont réunis les enfants, le curé interroge une des petites filles très-embarrassée de répondre; les autres sont assises ou groupées autour d'elle.

Année 1857. — Haut. 52 cent.; larg. 45 cent.

CALAME

4 — Environs de Rosenlauï (CANTON DE BERNE).

Un torrent qui descend de la montagne passe au milieu de sapins et de rochers.

(Deux daims et un chasseur à l'affût ont été peints par A.ᵉ BONHEUR).

Année 1860. — Haut. 80 cent.; larg. 65 cent.

8500
Marquis d'Hertford
Wallace 588

CASTELLI

5 — Paysage. Soleil couchant.

Vue prise dans l'Ombrie.

Année 1860. — Haut. 1 mètre; larg. 1 mètre 61 cent.

1010
Durand Ruel

COMTE

6 — Jeanne Grey.

Après une discussion victorieusement soutenue par elle contre les théologiens Bonner, Gardiner et Feckenham, son mari, lord Guilford Dudley, que la crainte de la mort avait un instant ébranlé, se jette à ses pieds et lui demande pardon d'avoir voulu abandonner une religion dont elle est un si glorieux défenseur.

Année 1857. — Haut. 81 cent.; larg. 1 mètre.

7200
General Lebru

COUDER

(ALEXANDRE)

780
Haro

7 — Intérieur d'un Office.

Année 1852. — Haut. 30 cent.; larg. 21 cent.

DECAMPS

13 250
Mis d'Hertford
mis Ed. André

8 — Le Singe peintre.

Assis à terre, sa pipe et son chapeau près de lui, il esquisse largement un paysage; plus loin un élève broie des couleurs. Au mur sont appendus palette, pipe, armes, tableaux, etc.

Haut. 33 cent.; larg. 40 cent.

DECAMPS

4600
Paul Daru

9 — Chasse au Miroir.

Composition de cinq figures. L'un des chasseurs tire une alouette, un autre accroupi sur le terrain fait taire son chien, un troisième charge son fusil.

Haut. 35 cent.; larg. 50 cent.

DESGOFFE

(BLAISE)

10 — Objets d'art.

3100
Silzer

Une aiguière en agate orientale, avec ornements émaillés, est posée sur une coupe en émail renversée et présentant un galbe enrichi de médaillons à figures.

Année 1859. — Haut. 67 cent.; larg. 33 cent.

DIAZ

11 — Intérieur de Forêt.

1720
Martinez

Au bord d'une mare ombragée de grands arbres, des femmes ramassent du bois mort; un chien est couché près d'elles.

Année 1860. — Haut. 45 cent.; larg. 60 cent.

DUVERGER

12 — La Retenue.

C'est une école chrétienne; neuf petites filles subissent la même punition; la sœur qui préside la classe fait réciter la leçon à l'une d'elles; plusieurs se cachent pour jouer, d'autres travaillent.

Année 1864. — Haut. 42 cent.; larg. 62 cent.

FAURE

(EUGÈNE)

13 — Ève.

Les bras étendus, elle attire vers elle les branches d'un pommier chargé de fleurs et en aspire les parfums.

Année 1864. — Haut. 2 mètres 20 cent.; larg. 1 mètre 25 cent.

FRÈRE

(ÉDOUARD)

14 — Le Déjeuner.

Trois enfants sont groupés autour de leur mère qui và préparer la soupe du matin; une petite fille apporte un gros pain déjà entamé.

Année 1853. — Haut. 42 cent.; larg. 33 cent.

4150
Gambart

GALL

15 — Étang au milieu d'un Bois.

C'est au printemps; le soleil passe au travers des feuilles jeunes encore; un bateau est amarré sur le bord au milieu de hautes herbes.

Haut. 80 cent.; larg. 1 mètre 9 cent.

1020
Fournier

GÉRICAULT

16 — Portrait en buste du peintre de Dreux Dorcy.

Haut. 57 cent.; larg. 45 cent.

1600
de Soubeyran

GÉROME

17 — Rembrandt dans son atelier.

20 300

Fould

revendu S. van Walchren
24 avr. 1876

L'artiste fait mordre une eau forte dont il surveille attentivement le travail, le jour passe au travers d'un châssis blanc qui tamise la lumière; près de lui sont des burins, des fioles, des vases; un immense paravent l'isole du reste de son atelier.

Année 1860. — Haut. 55 cent.; larg. 46 cent.

CARL HOFF

(de Dusseldorfi)

18 — L'Avocat clandestin.

4600

C. Say

Un vieux paysan et sa fille sont venus le consulter. La réponse ne semble pas les satisfaire, car le vieux père se lève et veut partir.

Année 1864. — Haut. 61 cent.; larg. 73 cent.

LEYS

19 — Les Bouquinistes.

C'est l'étalage de Jacob Van Liesveldt, imprimeur anversois du XIVᵉ siècle, devant lequel sont arrêtés deux amateurs feuilletant des volumes; des femmes, des enfants et divers autres personnages vont et viennent dans la rue.

Année 1853. — Haut. 70 cent.; larg. 62 cent.

12 200
Silzer

MEISSONIER

20 — Les Bravi.

Deux hommes en costume italien du moyen âge, ayant l'épée nue, sont en embuscade près d'une porte; l'un deux écoute et fait signe de la main à son complice de se tenir prêt.

Année 1852. — Haut. 37 cent.; larg. 29 cent.

28 700
Mᵈ d'Hertford

Wallace 327

MEISSONIER

36000

n^{is} d'Hertford

Wallace 328

21 — **Halte de Cavaliers à la porte d'une Auberge.**

Trois gentilhommes campagnards, en costume de l'époque de Louis XV, sont arrêtés devant une auberge de bonne apparence; l'hôtesse leur présente à boire. Sur le seuil de la porte, en haut du perron, on voit un fumeur, puis apparaît une petite tête d'enfant.

Des poules, un chariot et diverses autres figures ajoutent à l'importance de la composition.

Année 1863. — Haut. 24 cent.; larg. 20 cent.

MEISSONIER

10100

= Petit

22 — **Jeune Homme déjeunant.**

Tout en coupant un fruit, ses yeux parcourent les pages d'un livre ouvert devant lui; la table est placée près d'une croisée ouverte sur la campagne.

Année 1852. — Haut. 16 cent.; larg. 11 cent.

MEISSONIER

23 — L'Amateur de dessins.

B 750
Hulot

Il est en costume de l'époque Louis XVI, vêtu d'un habit de soie rose, un portefeuille ouvert devant lui, et regarde attentivement un dessin dont la transparence du papier laisse voir les détails.

Année 1854. — Haut. 18 cent.; larg. 12 cent.

MEISSONIER

24 — Un Poëte.

11800
Comte Duchâtel

Vêtu de gris et assis devant une table de travail près d'une fenêtre, il mord le bout de sa plume, relisant attentivement ce qu'il vient de composer.

Année 1859. — Haut. 23 cent.; larg. 18 cent.

2

MEISSONIER

25 — Jeune Homme travaillant.

20 400

Duchesse De Morny

Une table chargée de bouquins et de manuscrits est devant lui; sa plume s'est arrêtée, son petit doigt s'est rapproché de ses lèvres, ses yeux distraits sont à la recherche d'une pensée.

Année 1852. — Haut. 28 cent.; larg. 18 cent.

ROBERT FLEURY

26 — Louis XIV et ses historiographes, Racine et Boileau.

4600

Redon,
m. Redon

Le recueil des lettres de Boileau et de Racine fait connaître l'application continuelle qu'ils donnaient à l'histoire dont ils étaient chargés. Quand ils avaient écrit quelque morceau intéressant, ils allaient le lire au roi.

Année 1860. — Haut. 98 cent.; larg. 1 mètre 20 cent.

ROEHN

(ALPHONSE)

27 — Le Sermon du Curé.

1520
goupil

Dans l'unique et modeste chambre du presbytère, le curé est assis à sa table de travail près de la croisée fermée; il prend des notes. Dans le fond, devant la cheminée, la vieille bonne attise le feu.

Année 1863. — Haut. 33 cent.; larg. 64 cent.

ROEHN

(ALPHONSE)

28 — Cache-toi bien.

1600
de Boisselier

C'est un intérieur rustique; des enfants sont blottis derrière une porte entr'ouverte par laquelle arrive un autre bambin marchant sur les genoux.

Année 1863. — Haut. 37 cent.; larg. 45 cent.

ROEHN

(ALPHONSE)

500

Paul Daru

29 — Buste de petite Fille.

Son costume est de l'époque du siècle dernier, les cheveux en boucles sont retenus par une couronne de fleurs rouges.

Forme ovale. — Haut. 55 cent.; larg. 45 cent.

ROLLER

1720

Haro

30 — Portrait de l'Auteur.

Il est vu à mi-corps, vêtu de noir et la tête couverte d'un chapeau de feutre.

Haut. 5 cent.; larg. 54 cent.

ROUSSEAU

(THÉODORE)

31 — Groupe de Chênes dans la Forêt de Fontainebleau.

8 200

Edouard André

Le soleil éclaire vivement toute la plaine; des animaux viennent paître à l'ombre des grands arbres.

Haut. 65 cent.; larg. 1 mètre.

SAINT-JEAN

32 — Groupe de trois Oranges sur un terrain.

1980

Brame

L'une est ouverte; une autre est à demi cachée par une branche et des feuilles.

Année 1853. — Haut. 31 cent.; larg. 37 cent.

SAINT-JEAN

33 — Un Cep chargé de grappes de raisin violet du Midi.

1600

P. Dame

Année 1852. — Haut. 40 cent.; larg. 32 cent.

SCHOPIN

34 — Divorce de l'Empereur Napoléon et de l'Impératrice Joséphine.

2350

M⁵ d'Hertford

Wallace 568

L'Impératrice, ayant près d'elle la reine Hortense, vient de signer l'acte de séparation que lui ont présenté Cambacérès et Regnault de Saint-Jean-d'Angely; le prince Eugène Beauharnais s'est approché de l'Empereur qui lui serre vivement la main; derrière eux sont Berthier et Murat. Plus loin Talleyrand, Ney et Bessière.

Année 1856. — Haut. 55 cent.; larg. 82 cent.

WILLEMS

6000

Goupil

35 — A la santé du Roi !

Des seigneurs entourant une table se sont levés pour choquer leur verre; un jeune page verse à boire à l'un d'eux.

Année 1861. — Haut. 32 cent.; larg. 43 cent.

ZIEM

36 — La Corne d'or à Constantinople.

C'est le moment de la prière; le soleil couchant inonde
le port et la ville de sa lumière dorée.

Année 1857. — Haut. 1 mètre 40 cent.; larg. 2 mètres 5 cent.

4850

de Boisselier

ZIEM

37 — Vue de Venise.

Le soleil commence à disparaître; la vue se développe.
sur le grand canal chargé de bateaux et de gondoles; à
l'horizon le palais des doges, la Campanille et les clo-
chers de Saint-Marc se détachent en silhouette sur le
ciel.

Haut. 85 cent.; larg. 1 mètre 16 cent.

6200

E. Fould

TABLEAUX ANCIENS

TABLEAUX ANCIENS

Vente des Jeudi 1er, Vendredi 2
et Samedi 3 Juin 1865

ÉCOLES

ALLEMANDE, FLAMANDE & HOLLANDAISE

BACKUYSEN

(LUDOLF)

38 — Une Tempête.

Jésus et ses disciples sont dans une barque battue par
une mer furieuse. Plus loin, une autre barque est sur le
point de toucher la côte.

Toile. Haut. 1 mètre 17 cent.; larg. 1 mètre 72 cent.

CUYP

(ALBERT)

39 — Paysage.

6200

Agnes mann
Aghemann

Près d'une rivière, au pied d'un monticule que couronnent des ruines, et où des bergers font pattre leurs troupeaux, un homme armé, monté sur un cheval blanc, interroge un groupe de pauvres gens arrêtés sur le bord d'une route. Au second plan, un pâtre, poussant ses vaches devant lui, va s'engager sur un pont qui mène à une ville dont les fortifications s'étendent au loin et bordent la rivière où elles se reflètent.

Bois. Haut. 44 cent.; larg. 54 cent.

CUYP

(ALBERT)

40 — Marine.

12000

Fould

Plusieurs bateaux côtiers sont amarrés à l'entrée du petit port d'une ville dont les remparts sont dominés par une église. Au loin, on découvre une côte et l'on voit naviguer deux bâtiments. Sur le premier plan, glisse une chaloupe sur la mer tranquille. Soleil levant.

Bois. Haut. 39 cent.; larg. 60 cent.

CUYP

(ALBERT)

41 — Paysage et Animaux.

Au bord d'une rivière et auprès de ruines converties en chaumières, deux vaches sont couchées et ruminent. Debout et appuyé sur son bâton, le pâtre cause avec un homme monté sur un cheval blanc. Soleil couchant.

Collection Piérard.

Bois. Haut. 45 cent.; larg. 55 cent.

DECKER

(FRANÇOIS)

42 — Paysage.

Une mare, au premier plan; puis des arbres feuillus et vigoureux, sous lesquels on entrevoit une hutte de bûcheron au bord d'une route, où cheminent quelques paysans.

Toile. Haut. 1 mètre 4 cent.; larg. 86 cent.

DENNER

(BALTHAZAR)

43 — Tête de vieille Femme.

3500
de Lavalette

Elle se présente presque de trois quarts. Toutes les rides de la vieillesse sillonnent son visage. Elle est vêtue d'un pardessus garni de fourrures.

Cuivre. Haut. 35 cent.; larg. 32 cent.

DENNER

(BALTHAZAR)

44 — Tête de Vieillard.

1750
Heine

Une barbe grise et légère couvre son visage. Ses regards sont tournés vers le ciel comme s'il priait. La fourrure de sa douillette est grise.

Cuivre. Haut. 35 cent.; larg. 32 cent.

DENNER

(BALTHAZAR)

45 — Portrait d'Homme.

1050
de Gramont

Un homme d'environ soixante ans, tête nue, cheveux longs sur les tempes; figure fine et bienveillante; costume noir.

Toile. Haut. 36 cent.; larg. 29 cent.

DOW

(GÉRARD)

46 — Le Chirurgien de village.

8000

Heine

Près d'une large et élégante fenêtre, dont le rebord supporte, entr'autres objets, un pot de terre cuite contenant un pied d'œillets, et en face d'une autre fenêtre, de moindre dimension, par où vient la lumière, on voit un chirurgien qui examine la bouche d'un paysan. Au second plan, une femme assise et appuyée, les mains jointes, sur son panier, attend les résultats de la consultation.

<div align="right">Bois. Haut. 47 cent.; larg. 35 cent.</div>

DUSART

(CORNEILLE)

47 — Le Jeu de galet.

4450

Nieuwenhuys

Ce tableau représente la cour d'un cabaret, devant lequel sont installés des buveurs. A la droite du tableau s'élève un hangar couvert de chaume, sous lequel se trouve un jeu de galet. Une partie y est engagée. Au pre-

mier plan, non loin des joueurs, un vieux bonhomme prend gaillardement le menton d'une femme assise sur un banc. Tout auprès, un chien maigre, inquiet de ce mouvement, met sa queue entre ses jambes. Sur le même plan, mais plus à droite du spectateur, des poules picorent, et un petit garçon est à demi couché sur le talus d'un fossé, d'où s'échappe un canard.

Toile. Haut. 59 cent.; larg. 66 cent.

EVERDINGEN

(ALBERT VAN)

48 — Le Moulin à eau.

6800
Heine

Un cours d'eau, après avoir fait tourner un moulin, tombe en cascade à travers des rochers. Le moulin est placé au fond sur une hauteur couronnée de sapins, et auprès de la lisière d'un bois qui dévale. Au centre de la cascade, des troncs d'arbres, jetés en travers et retenus par des roches, forment comme une espèce de pont. Au delà du torrent, trois figures gravissent la pente et semblent se diriger vers le moulin.

Collection de *M. Reiset.* — M. *Piérard.*

Toile. Haut. 84 cent.; larg. 72 cent.

Vente du château de R..., 20 fevr. 1914, n. 6

HACKAERT & VAN DE VELDE

(JEAN) (ADRIEN)

49 — Paysage.

Le soleil couchant éclaire, de ses feux presque hori-
zontaux, une large allée de grands bouleaux qui borde
un parc et pourtourne une pièce d'eau où nagent des
cygnes. Un cavalier s'avance vers le premier plan, et
plusieurs chiens furètent çà et là. Les figures sont
d'Adrien Van de Velde.

Toile. Haut. 60 cent.; larg. 50 cent.

29000
Mᵗˢ d'Hertford

. Wallace 121

HELST

(BARTHÉLEMY VAN DER)

50 — Portrait de Femme.

Elle est vue presque de trois quarts. Assise dans un
fauteuil sur le bras duquel sa main gauche est posée,
elle tient, de l'autre main, des gants. Sa cornette
est blanche. Son col est entouré d'une fraise ronde et
tuyautée. Son vêtement est de soie noire et de velours
épinglé; son pardessus est bordé de fourrure.

Toile. Haut. 76 cent.; larg. 65 cent.

4200
Du Tillet

3

HEYDEN

(JEAN VAN DER)

10 200

C. Say

51 — Vue de ville.

La vue est prise dans ces rues de Hollande qui offrent
à la fois un canal et deux quais plantés de grands arbres.
Dans ce tableau, les végétations présentent une masse
vigoureuse qui s'enlève sur un ciel brillant. Le soleil
frappe, à droite et à gauche, les maisons de brique ou de
pierre qui bordent le canal. Au centre, un escalier des-
cend de la berge à l'eau.

Bois. Haut. 37 cent.; larg. 44 cent.

HOBBEMA

(MEINDERT)

81 000

Dutuit

52 — Les Moulins.

A la droite du tableau, coule une rivière dans laquelle
se reflètent des moulins entourés d'une puissante végé-
tation et peints en pleine lumière, tandis qu'au premier
plan, par un beau contraste, un épais rideau de chênes
se détache en vigueur sur le ciel étincelant et se courbe
sous un vent violent. Au-dessus et au delà, sur les

nuages, sur les fabriques, sur les plaines fuyantes, dans les lointains, le soleil répand l'éclat et l'harmonie de ses rayons.

Collections Van der Meersche, Van Saceghem, vente Patureau.

Décrit au catalogue de Smith, vol. VI, page 137, n° 71.

Toile. Haut. 73 cent.; larg. 1 mètre 9 cent.

DE HOOGH

(PIERRE)

53 — La Sortie du Cabaret.

10, 000
Paul
Demidoff

Le premier plan est vaguement éclairé par une porte qui donne sur la campagne et dont l'ouverture laisse apercevoir au loin le soleil couchant. Dans cette pénombre, un gentilhomme est arrêté par la cabaretière qui semble lui réclamer le complément de sa dépense. Derrière eux, dans une ombre plus opaque, on entrevoit un cheval, une voiture et un palefrenier. A gauche du tableau, une femme se présente portant un enfant. Derrière elle, est la salle même du cabaret, toute dans la lumière. Des fumeurs y sont assis, les uns autour d'une table, les autres près d'une cheminée.

Toile. Haut. 93 cent.; larg. 1 mètre 9 cent.

DE HOOGH

(PIERRE)

54 — La Partie de Cartes.

12 700
Baron Seillière

Dans l'intérieur d'un appartement, assise devant une table, près d'une fenêtre et en pleine lumière, une jeune femme joue aux cartes avec un gentilhomme qui est dans l'ombre. Une servante, debout près de lui et comme lui dans la demi-teinte, verse du vin d'Espagne dans un verre. Le soleil, en pénétrant dans la chambre, répercute la fenêtre sur la muraille. Les initiales P. D. H. se lisent au bas du mur, dans le fond.

Toile. Haut. 67 cent.; larg. 58 cent.

HUYSMANS

(CORNEILLE)

55 — Paysage.

5850
Musée de
Montpellier

Un des plus éblouissants effets de lumière et de cou-leur de ce peintre. Sur le premier plan, des terrains éboulés et des figures, au soleil; puis de grands arbres énergiquement profilés en demi-teinte sur un ciel d'un bleu intense, traversé de nuages orageux, puis un trou-peau, puis un pont d'une arche avec des débris de forti-fications, puis une ville et des lointains montagneux qui rappellent les Abruzzes.

Toile. Haut. 1 mètre 18 cent.; larg. 1 mètre 40 cent.

KAREL DU JARDIN

56 — Marche d'Animaux.

Dans la campagne de Rome, un troupeau de bœufs regagne l'étable. Un piqueur à cheval en guide la tête, et, à l'arrière, un vieux pâtre à pied hâte la marche des traînards. Il est accompagné d'un jeune berger qui joue du chalumeau. Le ciel est orageux et il pleut au loin. Sur la gauche du tableau se voient les ruines d'un aqueduc, et, au-delà, des terrains montants que frappe le soleil.

Ce précieux tableau a figuré dans les célèbres collections de MM. Randon de Boisset et Dutertre.

<div align="center">Toile. Haut. 37 cent.; larg. 42 cent.</div>

25 000
Musée de Bruxelles
233

MAAS

<div align="center">(NICOLAS)</div>

57 — La Sonnette.

Une robuste servante, coiffée d'un chapeau à large bord et ceinte d'un tablier blanc à bavette, sonne à la porte d'une maison à porche. Elle est suivie, à quelques pas de distance, par trois petits enfants. Sur le mur du porche est dressée une échelle. A droite du tableau, dans le fond, on aperçoit une porte de ville.

<div align="center">Toile. Haut. 1 mètre; larg. 79 cent.</div>

2200
Heine

METZU

(GABRIEL)

58 — La visite à l'Accouchée.

50,000
Duchesse de
Morny

Une dame visite une jeune mère qui tient sur ses genoux son nouveau-né. La visiteuse est debout et s'extasie sans doute sur la beauté de l'enfant. Le mari, debout près de sa femme, a ôté son chapeau et s'incline en signe de remerciement. La grand'mère, appuyée sur le berceau vide, se retourne d'un air de triomphe vers la dame, à qui une servante apporte en hâte une chaise et une chaufferette.

Toile. Haut. 76 cent.; larg. 81 cent.

METZU

(GABRIEL)

59 — La Dame au Chien.

59,000
Baron James
de Rothschild

Une dame, vêtue d'une robe de satin brodé d'argent et d'un casaquin de velours rouge bordé d'hermine, joue avec son petit chien monté sur ses genoux, et se défend, en riant, de ses caresses. Sur une table recouverte d'un tapis de Smyrne et placée près de la dame, est assis, sans façon, un jeune homme qui pince du luth. Un page vêtu de bleu lui offre des rafraîchissements sur un élégant plateau.

Bois. Haut. 62 cent.; larg. 46 cent.

METZU

(GABRIEL)

60 — La Faiseuse de Kocks.

Tenant son chapeau de la main gauche et interrogeant de l'autre le fond de son gousset, un petit garçon, tenté par la bonne mine de la crêpe qui rissole dans la poële de la vieille femme, lui demande sans doute le prix de ce friand morceau; et la marchande, levant les yeux sur l'enfant, va lui répondre. Un chat, accroupi sur la toile qui recouvre l'échoppe, respire philosophiquement l'odeur d'un chapelet de harengs qui est pendu au-dessous de lui. Autour de la bonne·femme, sont les différents ustensiles de son état.

Collection Hofmann, de Harlem. — Colleetion Nieuwenhuys.

Toile. Haut. 64 cent.; larg. 58 cent.

19,500
C. Say

MIÉRIS

(GUILLAUME)

61 — Le Joueur de vielle endormi.

Dans·un cabaret, un joueur de vielle s'est endormi près de la table où il vient de prendre un frugal repas dont on voit les restes. Sa pipe est passée dans quatre ouvertures pratiquées au large bord de son chapeau. Derrière lui, se tient une femme, la servante peut-être,

5650
Heine

qui, profitant de son sommeil, lui a enlevé sa bourse et l'élève triomphalement en l'air. Dans le fond, près de la cheminée, deux buveurs rient de sa dextérité.

Bois. Haut. 25 cent.; larg. 22 cent.

OMMEGANK

(BALTHAZAR-PAUL)

62 — Paysage et Animaux.

10,000

Ve Schger ?

Au milieu d'un paysage montagneux et boisé, une femme montée sur un âne se rencontre avec un troupeau de moutons. Trois moutons s'approchent d'elle en bêlant. Peut-être, parmi eux, se trouve la mère de l'agneau qui est dans l'un des paniers de l'âne et qui bêle aussi. C'est une reconnaissance de famille. La paysanne cherche à les écarter. Derrière elle marchent plusieurs vaches dont le conducteur s'arrête à la vue de cette petite scène.

Bois. Haut. 67 cent.; larg. 81 cent.

OSTADE

(ADRIEN VAN)

63 — Une Kermesse.

7000

C. Say

Devant la porte d'un cabaret, une foule de paysans et de bourgeois se sont rangés en cercle, les uns assis, les

autres debout, pour voir danser deux braves gens, deux vieux époux peut-être, qu'accompagne de son violon un ménétrier monté sur un banc. L'entrain des danseurs se communique à l'assistance. La rue principale du village est bordée de boutiques foraines que des acheteurs entourent. Au second plan, à gauche du tableau, un bateleur, grimpé sur une échelle, invite les passants à entrer dans sa barraque.

Collection Baring. — Collection Ellis. — Collection Nieuwenhuys.

Bois. Haut. 32 cent.; larg. 40 cent.

OSTADE

(ADRIEN VAN)

64 — Scène familière.

Un marchand, retiré dans son arrière-boutique où un grand rideau vert le dérobe à la vue des chalands, déguste un vin qui semble lui plaire. Sur un banc placé devant lui, se trouvent sa pipe, son tabac, un réchaud et le pot d'étain qui contient le vin. Sur la gauche du tableau, dans le fond, la marchande est en train de servir deux chalands, et, sur le pas de la porte, est un joueur de vielle.

Bois. Haut. 32 cent.; larg. 40 cent.

8750
Nieuwenhuys

OSTADE
(ADRIEN VAN)

65 — Intérieur hollandais.

4 500

P l

Fould

Dans une chambre à coucher, très-simple d'ameuble-
ment, une femme, jeune encore et d'une figure sou-
riante, est assise sur un banc, près d'une fenêtre cintrée
et garnie de petites vitres. Elle tient un papier à la
main ; près d'elle, à terre, est un chat, et, sur un banc,
un livre et un coussin à dentelle. Sur le rebord de la fe-
nêtre, on voit une bouteille, et, suspendue à la muraille,
une mandoline.

Bois. Haut. 27 cent.; larg. 25 cent.

POTTER
(PAUL)

6000

Edouard André

66 — Paysage.

Dans un pays montagneux, près d'une mare, sur un
tertre aux flancs éboulés, passe une route au bord de
laquelle un berger, accompagné de son chien, garde un
troupeau de chèvres et de moutons. Un voyageur arrive
du fond. Un vieux saule sur le premier plan et deux au-
tres, dont un encore vert, sur le second plan un ciel
très-clair et très-fin ; tels sont les éléments peu compli-
qués de ce petit chef-d'œuvre qui provient de l'ancienne
galerie de *Choiseul*.

Bois. Haut. 24 cent.; larg. 25 cent.

PYNAKER

(ADAM)

67 — Paysage.

Une route qui longe un lac; des montagnes, une cascade, des arbres légèrement feuillés, un ciel clair, des lointains vaporeux et des figures spirituellement touchées.

Toile. Haut, 1 mètre 28 cent.; larg. 98 cent.

2400
Redron

REMBRANDT

(VAN RYN, PAUL)

68 — Le Doreur.

Il est debout, à mi-corps, et tourné de trois quarts vers la gauche. Sa moustache et sa barbe sont négligées et frisent légèrement. Il reçoit la lumière en pleine figure, et son teint est aussi doré qu'elle. Un chapeau, aux larges bords, projette une ombre sur son front. Une collerette, d'un éclat chaud et harmonieux, retombe sur son pourpoint. Sa main droite, vue de raccourci, va soutenir, à la hauteur de la ceinture, les plis du manteau qui descend de l'épaule gauche.

Ce tableau est compté parmi les plus célèbres du maître. (Daté 1640.) Collection de Chavagnac.

Bois. Haut 73 cent.; larg. 54 cent.

15,500
Duchesse de
Morny

REMBRANDT

(VAN RYN, PAUL)

69 — Portrait de vieille Femme.

4900

Baron Seillière

Elle est vue presque de face et à mi-jambes. Ses mains s'appuient sur les bras du fauteuil où elle est assise. Son costume se compose d'une cornette blanche, d'une fraise ronde tuyautée, d'une robe de soie noire ouvragée, à manches plates serrées aux poignets.

Toile. Haut. 1 mètre 25 cent.; larg. 97 cent.

REMBRANDT

(VAN RYN, PAUL)

70 — L'Enlèvement d'Europe.

9100

C. Say

Europe est à demi couchée sur le taureau ravisseur qui fend les eaux et gagne le large. Elle saisit de la main droite l'une des cornes, et de la gauche elle s'attache au cuir du cou. Sur la plage, ses femmes et le conducteur de son char restent stupéfaits ou épouvantés. La mer occupe la droite du tableau. A gauche, la plage s'élève en forme de monticule et est couronnée d'arbres. Dans le fond se découvre une ville.

Bois. Haut. 60 cent.; larg. 77 cent.

RUBENS

(PIERRE-PAUL)

71 — Portrait d'Homme.

C'est un jeune homme tête nue, cheveux courts, sans moustaches ni barbe. Il est vu à mi-corps et de trois quarts. Son costume se compose d'un col garni de dentelle rabattu sur un pourpoint gris, et d'un manteau de même couleur jeté sur l'épaule gauche. Les manches du justaucorps sont rayées de jaune.

Bois. Haut. 63 c.; larg. 53 cent.

1150

Marquis Du Blaisel

RUBENS

(PIERRE-PAUL)

72 — Hercule et Omphale.

Appuyée sur la massue d'Hercule et la peau du lion de Némée sur l'épaule, Omphale contraint Hercule à prendre une quenouille et à filer devant ses femmes.

Haut. 1 mètre 95 cent.; larg. 1 mètre 71 cent.

3 500.

Marquis Du Blaisel

RUISCH

(RACHEL)

1200
Heine

73 — Tableau de Fruits.

Un vase de marbre contenant différents fruits. Sur le devant, un petit nid d'oiseau avec ses œufs. Çà et là, des papillons voltigent et des colimaçons rampent. Dans l'ombre, sur le premier plan, un mulot grignotte un épi de blé.

Toile. Haut. 84 cent.; larg. 67 cent.

Vente du château de R..., 20 février 1914, »

RUISCH

(RACHEL)

1500
Heine

74 — Vase de Fleurs.

Des roses blanches et roses, des œillets, des pavots et des tulipes dans un vase de verre que supporte une table de marbre.

Toile. Haut. 77 cent.; larg. 62 cent.

Vente du château de R..., 20 février 1914, »

RUYSDAEL

(JACQUES)

75 — Paysage.

0.12

30 100

Comte Paul Demidoff

La vue de ce paysage est prise d'un endroit élevé qui permet au regard de l'embrasser tout entier. C'est une vaste plaine ou plutôt une vaste étendue de terrain sans autre accident que les bois dont elle est en grande partie couverte. Le faîte d'une église, d'où s'élance un clocher, et la haute toiture d'un château émergent au loin et permettent de calculer la distance que l'on a sous les yeux. Les plans les plus rapprochés du regard sont occupés, les uns, par des champs couverts de gerbes de blé, les autres, par des terrains vagues confinant à des murailles et à des haies qui se rattachent à quelques habitations sur la gauche du tableau.

D'épais nuages amoncelés dans le ciel laissent échapper un large rayon de soleil.

Toile. Haut. 35 cent.; larg. 40 cent.

RUYSDAEL

(JACQUES)

76 — Paysage avec Ruines.

6200

Mundler

Sur la gauche du tableau, au second plan, s'élèvent des ruines dont on distingue encore les cintres brisés et que

es saxifrages envahissent. Le soleil y jette quelques touches de lumière. Au centre du tableau, des arbres qui ont poussé entre des pans de mur détachent en vigueur leurs silhouettes légères sur un ciel orageux. Un sol montagneux déroule, à la gauche du spectateur, ses lointains mouvementés et vaporeux, tandis que, sur le premier plan, des fossés marécageux sont encombrés de broussailles. Quelques moutons et leur berger égayent ce paysage.

Bois. Haut. 41 cent.; larg. 67 cent.

RUYSDAEL .

(JACQUES)

77 — Le Torrent.

Les regards s'arrêtent d'abord sur une cascade formée de deux chutes que sépare un rocher et dont les masses écumantes roulent au premier plan. Avant de se précipiter ainsi, la rivière côtoie un tertre accidenté et planté d'arbres, que traverse un chemin descendant d'un village et menant à un petit pont de bois sur lequel on franchit la rivière. Trois hommes, dont un tenant deux chiens en laisse, se dirigent vers le pont. D'épais nuages éclairés par un chaud soleil s'amoncèlent dans le ciel.

Toile. Haut. 69 cent.; larg. 56 cent.

STEEN

(JEAN)

78 — Le Contrat.

Le tabellion est encore assis à la table sur laquelle
vient de se dresser le contrat. Assise en face de lui, et
les lunettes sur le nez, la mère en lit attentivement les
clauses. Un vieillard placé derrière elle, le père sans
doute, se soulève de son fauteuil pour tâcher d'en aper-
cevoir quelques articles. Debout, au centre du tableau,
les fiancés, une large couronne suspendue au-dessus de
leurs têtes, se tiennent par la main. Au fond, les amis se
disposent à célébrer cette journée, et, pour commencer,
un domestique met une barrique en perce avec un coup
d'œil goguenard jeté sur la future.

retiré

Collection Hofmann, de Harlem.— Collection Nieuwen-
huys.

Toile. Haut. 1 mètre 3 cent.; larg. 1 mètre 23 cent.

TÉNIERS

(DAVID)

79 — Intérieur d'un Corps-de-Garde.

Le commandant, appuyé sur une canne, se tient de-
bout au milieu du poste, attendant qu'un petit nègre ait
détaché de la muraille un grand sabre pour le lui remet-
tre. A ses pieds, dans un pêle-mêle pittoresque, on voit

7 100
Nieuwenhuys

des casques, des cuirasses damasquinées d'or, une selle écarlate, des boucliers, une grosse caisse, une trompette avec son riche pavillon, et, contre la muraille, le haut d'une armure, un drapeau aux trois couleurs hollandaises, et autres objets d'équipement militaire. Une lanterne est suspendue au plafond, et, devant une cheminée, des soldats fument ou se chauffent.

Collection du marquis de Montcalm.

Cuivre. Haut. 48 cent.; larg. 64 cent.

TÉNIERS

(DAVID)

80 — Intérieur flamand.

Sept paysans réunis devant une cheminée causent, fument ou se chauffent. Dans le fond, par une porte donnant sur la campagne, entre un paysan, peut-être un garçon cabaretier. A la droite du tableau, se voit un autre garçon qui s'est arrêté au milieu d'une échelle et se retourne. Sur le premier plan, est un banc de bois contre lequel est appuyé un bâton, et sur lequel sont déposées une cannette et une serviette. Un chien s'avance sur le premier plan. Des poules picorent vers le milieu, et des ustensiles de ménage brillent çà et là contre les parois ou dans les coins. Sur le côté droit du tableau, on lit D. Téniers F.

Bois. Haut. 62 cent.; larg. 57 cent.

10,000

Paul Daru

TERBURG

(GÉRARD)

81 — Portraits des Ministres plénipotentiaires réunis au Congrès de Munster, en 1648.

25000
Huffer

« L'Europe était en guerre depuis cinquante ans, et malgré les préliminaires signés en 1641, les hostilités ne continuaient pas avec moins d'activité, l'orsqu'enfin, le 24 octobre 1648, deux mois après la célèbre bataille de Lens, gagnée par le prince de Condé, fut signé à Munster le fameux traité de Westphalie, qui a été depuis le code politique du nord de l'Europe. Les plénipotentiaires des puissances catholiques étaient réunis à Munster, ceux des puissances protestantes se tenaient à Osnabruck. »

(Extrait de la *Notice des Estampes*, Bibliothèque impériale, par Duchalne aîné.)

Les deux réunions si distinctes des diplomates catholiques et protestants, expliquent suffisamment la création de deux tableaux exécutés par le même peintre presqu'exacts dans leur ensemble, mais bien différents dans les détails.

Dans le tableau de M. le prince Demidoff, la réunion a lieu autour d'une table au centre d'un grand salon, et représente l'instant solennel d'un vote.

Dans celui de M. le duc de Morny, c'est dans l'intérieur d'une chapelle que sont réunis les catholiques. Ils entourent un tombeau en partie recouvert d'un tapis vert

sur lequel sont déposés l'Évangile et la Croix. Puis, il n'y est plus question de vote, mais d'une simple lecture écoutée avec recueillement. Cependant le changement le plus caractéristique existe dans la place occupée par les personnages, car plusieurs qui, dans le premier tableau, se trouvaient au premier rang, sont placés au second ou n'assistent plus à la séance.

Ceci posé, nous nous abstenons de tous éloges, car ce tableau parle assez de lui-même, au double point de vue de l'histoire et de l'exécution, pour que chacun en apprécie toute l'importance.

Toile. Haut. 51 cent.; larg. 45 cent.

TERBURG

(GÉRARD)

82 — Le Cavalier en visite.

41 000

Quadra

Un beau jeune homme, d'un extérieur distingué, se présente dans un salon où deux jolies femmes font de la musique; l'une d'elles, belle personne aux cheveux blonds, a quitté son luth qu'elle a laissé sur une table couverte d'un riche tapis et s'avance en souriant à la rencontre du visiteur qu'elle accueille avec une satisfaction visible; elle est élégamment vêtue d'un corsage de velours rouge et d'une jupe de satin blanc brodée d'or; l'autre jeune femme n'a pas quitté son instrument et continue seule

le morceau commencé. Un livre de musique est ouvert devant elle, posé sur la table sur laquelle elle s'appuye.

Plus loin, près d'une cheminée, est le maître de la maison; il se retourne pour saluer le visiteur.

Ce tableau est une des productions les plus précieuses de ce grand maître.

<div align="right">Toile. Haut. 79 cent.; larg. 74 cent.</div>

TERBURG

(GÉRARD)

83 — Portrait de Femme.

Elle est debout, vue de trois quarts, à mi-corps et de grandeur naturelle. Ses mains sont posées l'une dans l'autre à la hauteur de son corsage. Sa robe est noire. Sur ses épaules, est étendue une large guimpe blanche et empesée.

<div align="right">Toile. Haut. 82 cent.; larg. 98 cent.</div>

*800
Du Tillet*

VAN DE VELDE

(ADRIEN)

84 — Paysage et Figures.

Dans une prairie, sur la lisière d'un bois, un gentil-homme à cheval donne des ordres à un page qui délie deux chiens. Deux autres, encore couplés, sont couchés près d'une haie, tandis qu'un peu plus loin, un autre guette des vaches et des moutons au repos dans une clairière. Au premier plan, un sixième chien se désaltère dans une mare.

<div align="right">Toile. Haut. 48 cent.; larg. 38 cent.</div>

*10 000
Thoré-Burger*

VAN DE VELDE

(WILHELM)

85 — Marine.

35 000
Baron Seillière

Le tableau se compose d'une trentaine de bâtiments, dont six à trois mâts formant une flottille en ligne. Le temps est nuageux mais calme. La mer fait à peine sentir une ondulation. Une foule de petites barques circulent autour des navires. En ce moment, sur la gauche du tableau, passe une canonnière armée, portant pavillon jaune. Elle envoie le salut d'usage, et deux navires y répondent.

Collection Woemel. — Collection Ellis. — Collection Flotte.

Toile. Haut. 70 cent.; larg. 98 cent.

VAN DE VELDE

(WILHELM)

86 — Une Plage.

8 500
uchesse de Morney

duchesse de Sesto

A. Lehmann

Le temps est calme. En mer, plusieurs trois-mâts sont au mouillage. Une barque de pêcheurs est tirée sur le sable. A droite, derrière une digue faite de madriers et revêtue de planches, des matelots travaillent à l'armement de plusieurs barques.

Bois. Haut. 32 cent.; larg. 41 cent.

WOUWERMANS

(PHILIPPE)

87 — Kermesse.

Chevaux, voitures de toutes sortes, bateaux, gens de tous états se meuvent dans ce cadre de moyenne grandeur. A droite du tableau, sur un tertre, est un cabaret auquel arrivent cavaliers, paysans, bourgeois. A gauche, une foule se presse autour d'une parade de bateleurs. Au centre, un cavalier fait caracoler son cheval, et un maquignon vient de vendre le sien à un soldat. Tout cela est plein de mouvement, d'éclat et de vérité.

Toile. Haut. 68 cent.; larg. 83 cent.

30 500
C. Say

WOUWERMANS

(PHILIPPE)

88 — L'Écurie.

Au centre, un garçon d'écurie assure l'étrier à un cavalier monté sur un cheval blanc. Un autre cavalier est debout près d'un cheval qu'il tient par la bride. Dans le fond, deux chevaux qu'on attache au ratelier. Sur le devant, un petit garçon s'est fait une voiture d'une planchette et se fait traîner par un chien. Par une large porte ouverte, on voit arriver deux cavaliers. Un petit garçon les précède en courant. Des poules picorent dans un champ et un beau ciel nuageux couronne le tout.

Ce tableau faisait partie de la collection du prince Lucien Bonaparte.

Bois. Haut. 36 cent.; larg. 48 cent.

25 100
Van Cuyck

WOUWERMANS

(PHILIPPE)

89 — La Chasse aux canards.

Des cavaliers, un chariot arrêté où l'on charge du sable, un pittoresque monticule au second plan, un paysan qui fauche une pièce de blé, un chasseur qui tire sur des canards, un amoncellement de nuages que dore le soleil et que pousse le vent.

Ce petit chef-d'œuvre faisait partie du célèbre cabinet Crozat.

Bois. Haut. 35 cent.; larg. 32 cent.

14 600
Paul Daru

WYNANTS

(JEAN)

90 — Paysage et Figures.

Au fond, descendant d'un tertre, un chariot attelé de quatre chevaux. Au bas de la côte, deux pauvres piétons, dont une femme tenant son nourrisson, se reposent. En face d'eux, est une auberge devant laquelle un jeune garçon verse de l'avoine dans une mangeoire. Sur le premier plan, le chien de l'auberge aboie après le chien des piétons. De beaux lointains lumineux.

Toile. Haut. 51 cent.; larg. 45 cent.

4 200
Heine

ÉCOLE FRANÇAISE

BOUCHER

(FRANÇOIS)

91 — Les Grâces et l'Amour.

Les trois sœurs assises sur des nuages jouent avec l'A-
mour. Déjà l'une d'elles l'enchaîne de guirlandes de
fleurs après l'avoir désarmé.

19000
Mis d'Hertford

pas Wallace

Toile. Ovale. Haut. 1 mètre 39 cent.; larg. 1 mètre 80 cent.

BOILLY

92 — La Promenade.

Tenant une petite fille par la main, une jeune demoi-
selle vêtue de satin blanc s'entretient avec une dame as-
sise près de son mari sur un banc de jardin.

7700
Heine

Toile. Haut. 54 cent.; larg. 44 cent.

CHARDIN

93 — La Serinette.

7 100
Du Tillet

Dans l'intérieur d'un appartement, une dame assise dans un grand fauteuil et vêtue d'une robe de soie à fleurs, vient de quitter son métier à tapisserie pour seriner son petit oiseau posé dans une cage, sur un guéridon, près d'une fenêtre.

Gravé par L. Cars. Collections de Vandières. — Du marquis de Ménars. — Du comte d'Houdetot.

Toile. Haut. 49 cent.; larg. 42 cent.

CHARDIN

94 — La Petite Rêveuse.

B 300
Heine

C'est une petite paysanne assise sur une chaise au dossier de laquelle sont suspendus des ciseaux. Elle est coiffée d'un bonnet et vêtue d'une robe bleue; son tablier à bavette est rayé; un fichu noir lui couvre les épaules.

Toile. Haut. 59 cent.; larg. 49 cent.

CHARDIN

95 — Accessoires et Gibier.

Une perdrix est suspendue par la patte au-dessus d'une table où sont déposés un pot de grès, une pomme et une orange.

Toile. Salon de 1753. Haut. 54 cent.; larg. 40 cent.

12 000

Baron Gourgaud

CLAUDE DIT LE LORRAIN

(GELLÉE)

96 — Marine. Soleil levant.

Le soleil qui se lève à l'horizon se reflète dans la mer dont les flots, doucement agités, viennent battre un étroit rivage. A droite, non loin d'un rempart, des navires à l'ancre. A gauche, des arbres.

Toile. Haut. 25 cent.; larg. 44 cent.

5650

C. Say

DROUAIS

97 — Petit Garçon au Chat.

Vêtu d'un habit gris sur lequel se rabat un col et des manchettes de dentelle, un petit garçon, debout devant une chaise, cherche à coucher dans son chapeau un petit chat qu'il tient par les pattes.

Toile. Ovale. Haut. 60 cent.; larg. 51 cent.

20 100

Ed. André

FRAGONARD

98 — L'Escarpolette.

30, 200

M⁶ⁱˢ Hertford

Wallace 430

Dans l'intérieur d'un parc enrichi de statues, une jeune femme assise sur une balançoire fixée à une branche d'arbre, est lancée dans l'espace par un homme d'un certain âge assis au fond sur un banc. Caché dans un massif de rosiers, un jeune homme portant une rose à sa boutonnière, suit tous les mouvements de la dame qui, dans ses ébats, perd une de ses mules et montre sa jambe gauche.

Gravé par Delaunay, vente du baron de Saint-Julien.

Toile. Haut. 80 cent.; larg. 64 cent.

FRAGONARD

99 — Le Souvenir.

35 000

M⁶ⁱˢ d'Hertford

Wallace 382

Une jeune femme grave un chiffre sur le tronc d'un arbre. Son mantelet est déposé sur un banc de pierre où se tient aussi un petit chien. Une lettre ouverte est tombée à terre.

Gravé par Delaunay.

Bois. Haut. 25 cent.; larg. 16 cent.

GREUZE

(JEAN-BAPTISTE)

100 — La Pelotonneuse.

Une jeune paysanne est assise sur une chaise, au dossier de laquelle pendent des ciseaux. Sur ses genoux est une corbeille remplie de pelottes qu'elle est en train de dévider. Un jeune chat, monté sur une table de bois de noyer, interrompt le travail de la jeune fille, en attirant les fils à lui.

Collections du marquis de Blondel. — De La Live de Jully. — Du duc de Choiseul.

Toile. Haut. 72 cent.; larg. 59 cent.

91 500
Mis d'Hertford
qui ne le
conserva pas

Duchesse de
Morny

GREUZE

(JEAN-BAPTISTE)

101 — La Veuve inconsolable.

Assise dans un grand fauteuil doré placé en face du buste en bronze de son mari, la jeune veuve tient une lettre, et porte la main gauche sur la poitrine du buste. Le satin blanc et la soie composent son habillement; un ruban bleu noue sa chevelure d'un blond châtain; le désordre de la passion règne dans sa toilette.

Toile. Haut. 40 cent.; larg. 32 cent.

8 100
Mis d'Hertford

Wallace 454

GREUZE

(JEAN-BAPTISTE)

12300
Boitelle

102 — Une Vestale.

Elle est vue à mi-corps, et ses regards sont baissés.
Un voile de gaze, jeté sur sa chevelure blonde, descend
sur sa tunique bordée d'un galon d'or.

Toile. Ovale. Haut. 55 cent.; larg. 45 cent.

GREUZE

(JEAN-BAPTISTE)

6100
E. de Girardin

103 — Portrait de M^me X...

Elle est brune, le nez fin et presque droit, les sourcils
élevés. Sa coiffure est à la Marie-Antoinette, cheveux
légèrement poudrés, ornés d'une guirlande de petites
roses. Sa robe de soie bleue est ouverte et bordée d'une
haute garniture. Elle porte à son côté un bouquet de
giroflée.

Toile. Ovale. Haut. 54 cent.; larg. 44 cent.

GREUZE

104 — Tête de petite Fille.

Blonde, rose et souriante. Elle est vêtue d'une robe bleue avec un tablier noir.

Toile. Ovale. Haut. 40 cent.; larg. 32 cent.

7000
Ed. André

GREUZE

(JEAN-BAPTISTE)

105 — Tête d'expression.

La tête légèrement penchée sur l'épaule, une jeune fille aux grands yeux bleus semble éprouver une émotion qui l'étonne et l'attire en même temps. Ses cheveux courts et frisés sont retenus par un ruban bleu, et un fichu blanc recouvre ses épaules.

Toile. Ovale. Haut. 42 cent.; larg. 35 cent.

5825
Heine

GREUZE

(JEAN-BAPTISTE)

106 — Tête de Femme.

Elle est vue de profil. Un ruban bleu retient ses cheveux légèrement ondulés; un fichu de gaze couvre ses épaules.

Toile. Ovale. Haut. 46 cent.; larg. 39 cent.

925
de Gramont

PATER

107 — Amusements Champêtres.

Dans un parc, une nombreuse société s'est disséminée par groupes. Assis sur l'herbe, les uns se livrent à la causerie, d'autres se promènent. Parmi les groupes qui occupent la gauche du tableau, un jeune homme accompagne sur sa flûte les chants de deux dames; et des enfants jouent avec un chien. A gauche est une fontaine monumentale, ornée d'une statue de nymphe. Enfin, dans le fond, d'autres personnages se reposent à l'ombre de grands arbres.

Toile. Haut. 52 cent.; larg. 64 cent.

PRUD'HON

108 — L'Innocence.

C'est une jeune fille nue qui se mire dans une eau courante. Deux amours se penchent pour contempler son image. D'autres amours, au second plan, s'occupent d'un bouquet de fleurs que l'un d'eux tient à la main.

Vente de Prud'hon, collection de M. de Cypierre.

Toile. Haut. 1 mètre 25 cent.; larg. 1 mètre.

PRUD'HON

109 — L'Amour et Psyché.

Psyché à demi nue est assise sur un tertre au pied d'un arbre. L'Amour est debout près d'elle, les ailes déployées et armé de son flambeau. Il entoure de son bras droit la jeune fille qui s'appuie sur lui. Derrière elle, dans l'ombre, un petit génie tire un trait de son carquois.

Collections Didot. — Vente Abel Vautier.

Toile. Haut. 1 mètre 45 cent.; larg. 1 mètre 12 cent.

9500
Baron Seillière

PRUD'HON

110 — Zéphyr.

Le fils d'Éole se balance au-dessus d'une rivière dont il effleure à peine les eaux.

Vente de Prud'hon.

Toile. Haut. 1 mètre 25 cent.; larg. 96 cent.

5000
Bosselier

VERNET

(JOSEPH)

111 — L'Incendie.

Sur les bords d'un fleuve, toute une ville est la proie des flammes. Sur le premier plan, abordent des barques chargées de fugitifs et de tout ce qu'ils ont pu dérober à l'incendie.

Toile. Haut. 72 cent ; larg. 58 cent.

580
Hulot

5

WATTEAU
(ANTOINE)

112 — Rendez-vous de Chasse.

A la sortie d'une forêt et à l'ombre de grands arbres, des chasseurs avec des dames goûtent le repos et la fraîcheur. Deux jeunes couples sont déjà installés au centre de la clairière.

A la droite du tableau, un chasseur, tenant son fusil, est à demi couché à terre. Sur la gauche, où se trouvent déjà deux chevaux attachés, arrive une chasseresse montée sur une jument grise. Deux gentilshommes s'empressent autour d'elle pour l'aider à mettre pied à terre. Au second plan, un jeune garçon tient la crosse d'un fusi en l'air, et un chasseur s'appuie contre un arbre. Au delà du bois, dans l'éloignement, on voit un cavalier qui aide une dame à se relever de terre, et deux promeneurs.

Collections Racine de Jonquay. — Cardinal Fesch.

Toile. Haut. 1 mètre 25 cent.; larg. 1 mètre 90 cent.

WATTEAU
(ANTOINE)

113 — Les Plaisirs du Bal.

Une nombreuse société forme cercle autour d'une jeune dame et d'un cavalier qui exécutent un pas. L'orchestre

est à droite, un peu en arrière des conviés. Ici, un page offre des rafraîchissements à une dame sur la chaise de laquelle un gentilhomme s'appuie familièrement. Là, de doux propos s'échangent. La fête a lieu dans un vaste salon d'été. Au centre est un dressoir orné de cariatides et de colonnes. Les arceaux ouverts du portique laissent apercevoir un parc orné d'un jet d'eau et d'arbres à l'ombre desquels de nombreuses figures se reposent ou se promènent.

Gravé par Scotin.

Toile. Haut. 54 cent. larg. 67 cent.

WATTEAU

(ANTOINE)

114 — Récréation champêtre.

Des gentilshommes, en compagnie de dames, sont arrêtés sur une éminence d'où l'on aperçoit un paysage montagneux. Les uns sont debout, les autres causent assis sur l'herbe. Un d'eux joue de la guitare. Au loin sur la colline, se voit un vieux castel. Une rivière arrose la vallée; un berger, assis, regarde paître son troupeau.

Gravé par Favanne.

Bois. Haut. 15 cent.; larg. 24 cent.

15000

Paul Demidoff

WATTEAU

(ANTOINE)

115 — La Dame à l'Éventail.

650

, Cuyck

Au pied d'un massif d'arbres, non loin d'un groupe en marbre représentant des amours qui lutinent une chèvre, une jeune femme est assise sur un tertre. Elle tient le bout de son éventail sur la bouche et tourne ses regards vers un homme assis à terre, dont le geste semble indiquer un objet éloigné.

Gravé par P. Aveline.

Toile. Haut. 40 cent.; larg. 31 cent.

ÉCOLES

ITALIENNE & ESPAGNOLE

GUARDI

(FRANÇOIS)

116 — **Le Pont du Rialto.**

Toile. Haut. 68 cent ; larg. 91 cent.

25 000
Mis d'Hertford

GUARDI

(FRANÇOIS)

117 — **La Salute.**

Toile. Haut. 68 cent.; larg. 91 cent.

18 000
Mis d'Hertford

GUARDI

(FRANÇOIS)

118 — **La Dogana.**

Toile. Haut. 68 cent.; larg. 91 cent.

20,000
Mis d'Hertford

GUARDI

(FRANÇOIS)

119 — L'Église de San-Giorgio-Maggiore.

Toile. Haut. 68 cent.; larg. 91 cent.

20 000
n⁰ˢ d'Hertford
Wallace 119

GUARDI

(FRANÇOIS)

120 — La Place Saint-Marc.

Toile. Haut. 68 cent.; larg. 91 cent.

5100
ord Orford

MURILLO

(BARTHÉLEMY-ESTEBAN)

121 — La Conception de la Vierge.

La Vierge est debout sur un nuage, les regards élevés vers le ciel, les mains croisées sur la poitrine. Vêtue d'une robe blanche sur laquelle se drape un manteau bleu, le croissant à ses pieds, elle s'élève entourée d'une gloire d'anges et de chérubins.

Cuivre. Haut. 30 cent.; larg. 23 cent.

6600
Tesse

MURILLO

(BARTHÉLEMY-ESTEBAN)

122 — Saint Antoine de Padoue.

Les yeux tournés vers le ciel, à genoux devant une table sur laquelle est un livre, la main gauche sur la poitrine, le saint religieux, dans son extase, voit apparaître l'enfant Jésus qui, assis sur un nuage et une main sur le globe, le bénit.

Toile. Hèut. 1 mètre 65 cent.; larg. 1 mètre 9 cent.

13000
gaillard

MURILLO

(BARTHÉLEMY-ESTEBAN)

123 — Tête de vieille Femme. Buste.

Portrait présumé de la mère de Murillo.

Toile. Haut. 47 cent.; larg. 37 cent.

1050
Mutelse

MORONI

124 — Portrait de jeune Homme. Buste.

Toile. Haut. 33 cent.; larg. 27 cent.

500
Boisselier

SALVATOR ROSA

125 — Saint Sébastien.

2400

1ᵉˢ du Blaisel

Le saint, dépouillé de ses vêtements et les mains liées à un arbre, semble accablé par la souffrance, et tombe sur un genou. Dans le fond arrivent les soldats chargés de son supplice.

Toile. Haut. 1 mètre 64 cent ; larg. 1 mètre 19 cent.

SALVATOR ROSA

126 — Paysage.

4000

Hême

La vue est prise dans les Abruzzes ; au centre est un lac qui baigne de hautes montagnes. Sur le premier plan, au milieu de rochers, s'élèvent des arbres qui profilent leurs branchages sur un ciel nuageux, mais éclatant. Quatre figures, sur le premier plan, complètent ce tableau.

Toile. Haut. 75 cent. ; larg. 1 mètre 4 cent.

VELASQUEZ DE SILVA

(DON DIEGO)

127 — Portrait d'une Infante.

Elle est en pied et debout, touchant de la main un petit chien couché sur une chaise. Ses cheveux sont blonds, crêpés, et tombent sur les côtés, retenus derrière la tête par une résille rouge. Un grand col de dentelle s'étale sur sa robe de velours noir à grands paniers.

Toile. Haut. 1 mètre 45 cent.; larg. 1 mètre.

51.000

M^s d'Hertford

pas Wallace

VELASQUEZ DE SILVA

128 — Portrait de Marie-Thérèse d'Autriche. Buste.

Toile. Haut. 65 cent.; larg. 54 cent.

6200

Boiselier

Total des Tableaux

1,699,200 fr.

OBJETS D'ART

OBJETS D'ART

Émaux cloisonnés[1]

1 — Chimère assise, en bronze doré, supportant un disque
ovale en jade blanc, finement sculpté et découpé à jour,
à dragons et fleurs en relief, avec entourage et deux lon-
gues branches d'émail cloisonné à fleurs sur fond bleu
turquoise. Socle et contre-socle en bois sculpté. Haut.
totale, 50 cent.; larg. de la plaque, 20 cent.; Haut.,
19 cent.

1500

2 — Grand brûle-parfums de forme ronde à couvercle en
émail cloisonné, à dragons, fleurs et ornements en cou-
leurs sur fonds vert d'eau et bleu foncé alternés. Ses
anses sont formées de dragons en bronze doré, et son
couvercle est surmonté d'un fort bouton composé de
dragons finement ciselés et repercés à jour. Sur socle
étagère en bois sculpté. Haut., 50 cent.; diam.; 33 cent.

3600

3 — Belle boîte plate et ronde à couvercle, en émail cloi-

4000

[1] Voir dans la *Gazette des Beaux-Arts*, les numéros du 1er Novembre 1863
et du 1er Janvier 1864 : *Collection d'Objets d'art de M. le Duc de Morny*,
par M. Albert Jacquemart.

sonné, à médaillons de paysages et personnages dont les têtes saillantes sont en bronze doré. Elle est enrichie d'ornements et d'attributs divers émaillés en couleurs sur fond bleu turquoise, et elle est dorée à l'intérieur. Très-belle qualité. Haut., 10 cent.; diam., 20 cent.

1480

4 — Brûle-parfums de forme ronde, reposant sur trois pieds droits et à anses surélevées. Il est décoré de palmettes et de rosaces émaillées en couleurs sur fond bleu turquoise, et est enrichi de rosaces saillantes ornant la partie supérieure de sa panse. Son couvercle, émaillé noir avec filets réservés en bronze doré, est surmonté d'un bouton d'émail cloisonné avec enveloppe en bronze doré, à fleurs et oiseaux découpés à jour. Socle en bois sculpté. Haut., 40 cent.; diam., 27 cent.

700

5 — Brûle-parfums de même forme que celui qui précède. Il est décoré de palmettes, de rosaces et d'ornements en couleurs, et son couvercle est enrichi de parties réservées en bronze doré, à fleurs ciselées et découpées à jour. Haut., 54 cent.; diam., 27 cent.

635

6 — Vase en forme de balustre carré, dont les quatre faces présentent un riche décor de fleurs et d'ornements divers émaillés en couleurs sur fonds bleu turquoise et bleu foncé alternés. Haut., 36 cent.

325

7 — Petite jardinière de forme cylindriqne, en émail cloisonné, à ornements et caractères en couleurs sur fond bleu turquoise et à anses, pieds et moulures réservées en bronze doré. Haut., 11 cent.; diam., 12 cent.

8 — Petit brûle-parfums de forme ronde, en émail cloi- *335*
sonné, à fleurs et à couvercle découpé à jour, surmonté
d'une chimère. Ses deux anses sont formées par des
trompes d'éléphant, et ses trois pieds de figurines ac-
croupies en bronze doré. Socle en bois de fer. Haut.,
20 cent. ; diam., 15 cent.

9 — Deux boîtes de forme sphérique aplatie, en émail cloi- *1410*
sonné, à fleurs en couleurs sur fond bleu turquoise.
Elles reposent chacune sur trois petits personnages ac-
croupis, en émail cloisonné, et leurs couvercles sont
surmontés de boutons en bronze doré, découpés à jour,
formés de dragons se jouant dans les nuages. Socles en
bois de fer. Haut., 30 cent. ; diam., 23 cent.

10 — Grande et belle gourde de forme ronde aplatie, à deux *2300*
anses et à goulot renflé, décorée dans toutes ses parties
de fleurs émaillées en couleurs sur fond bleu turquoise
et bleu foncé. Haut., 46 cent.

11 — Bassin de forme carré-long à bords droits, émaillé in- *950*
térieurement et extérieurement de chimères et autres
animaux en couleurs sur fond bleu turquoise. Belle
qualité. Haut., 8 cent. ; long., 48 cent. ; larg., 31 cent.

12 — Grand plat rond. Il est décoré à l'intérieur de fleurs *170*
gravées au trait sur fond bleu turquoise, et à l'extérieur
de fleurs émaillées en couleurs sur fond bleu et cloi-
sons de bronze doré. Diam., 46 cent.

350

13 — Deux jolis bols en émail cloisonné, à fleurs en cou-
leurs et caractères noirs sur fond bleu turquoise. Ils
sont dorés à l'intérieur et portent une marque à quatre
caractères. Haut., 75 millim.; diam., 155 millim.

1880

14 — Vase en émail cloisonné, forme balustre à long goulot
droit et gorge évasée, décoré de fleurs et d'ornements
émaillés en couleurs sur fonds variés de nuances. Ses
anses, en bronze doré, sont formées de têtes d'animaux
chimériques. Haut., 50 cent.

7800

15 — Deux beaux écrans en émail cloisonné, de forme car-
rée, représentant des vases de fleurs et des attributs di-
vers émaillés en couleurs sur fond bleu turquoise.
Riche monture en bois finement sculpté à fleurs et or-
nements découpés à jour. Haut. et larg. des plaques
d'émail, 39 cent.

1120

16 — Deux grands et beaux tableaux représentant des
jonques chinoises, des vagues et des pagodes exécutées
en émail cloisonné et rapportées sur un fond de bois
d'aigle. Les bordures, de même bois, sont enri-
chies d'ornements en bronze doré. Haut., 68 cent.,
larg., 95 cent.

600

17 — Grand vase en émail cloisonné, forme balustre, à
grecques et ornements sur fond bleu turquoise, et à
anses en bronze découpé à jour. Haut., 60 cent.

1020

18 — Grande jonque chinoise exécutée en bois de fer, avec
incrustations de jade, de bronze et d'émail cloisonné.
Elle repose sur un socle en bois sculpté et doré et sur

un contre socle en bois de fer. Une lanterne, en émail cloisonné avec plaques de jade découpées à jour, est suspendue à son mât. Long., 62 cent. ; haut., 91 cent.

19 — Grand brûle-parfums en émail cloisonné, de forme ronde à bord plat festonné ; il repose sur trois têtes d'éphant et est surmonté d'un couvercle surélevé et dômé avec frise et bouton en bronze doré découpé à jour à dragons et nuages. Socle en bois de fer sculpté. Haut. totale, 60 cent. ; diam., 54 cent.

1500

20 — Grand brûle-parfums de forme carrée en émail cloisonné, à dragons et ornements en couleurs sur fond bleu turquoise. Il repose sur quatre pieds à têtes chimériques en bronze doré. Ses anses sont formées de dragons, et ses angles sont enrichis d'arêtes saillantes, de même en bronze doré. Socle et couvercle en bois sculpté ; le bouton de ce dernier est partie en émail et partie en bronze doré. Haut. totale 60 cent., long. 30 cent. ; larg. 25 cent.

1880

21 — Très-beau vase de forme droite et carrée, à gorge ronde, orné sur toutes ses faces de paysages montagneux avec pagodes et cours d'eau décorés de belles couleurs variées. La base et la gorge sont décorées de lambrequins. Socle en bois de fer. Haut., 38 cent.

555

23 — Deux petites coupes rondes à couvercles et à bords plats à cinq lobes, décorées de fleurs et d'ornements en couleurs sur fonds bleu turquoise, bleu foncé et vert clair alternés. Elles reposent sur un pied double en

400

6

bois de fer. Haut. de chaque coupe, 9 cent.; diam.,
15 cent.

24 — Vase en forme de balustre carré, à anses têtes de
serpents. Il est décoré sur toutes ses faces d'oiseaux, de
pins, de bambous et d'ornements divers émaillés en
couleurs. Sa gorge est émaillée intérieurement. Haut.,
40 cent.

500

25 — Vase de même forme, à anses offrant des têtes chi-
mériques. Il est décoré sur toutes ses faces de dragons
chimériques, de chevaux, de fleurs et d'ornements
émaillés en couleurs. Haut., 42 cent.

400

26 — Écran de forme carrée en émail cloisonné, représen-
tant un personnage assis dans un paysage. Monture en
bois de fer sculpté. Haut. de la plaque, 31 cent.; larg.,
28 cent.

610

27 — Brûle-parfums de forme ronde, à couvercle en émail
cloisonné, à ornements divers en couleurs sur fonds bleu
turquoise et bleu foncé alternés, et à anses têtes chimé-
riques réservées en bronze doré. Il repose sur un élé-
phant couché, richement caparaçonné en bronze doré.
Socle et contre-socle étagère en bois de fer sculpté et
découpé à jour. Haut. sans les socles, 22 cent.

1650

28 — Très-jolie pagode de forme carrée, surmontée d'un
toit festonné, en émail cloisonné à fleurs et ornements
en couleurs sur fonds variés. Elle est enrichie de colon-
nes en bronze doré, entourées de dragons chimériques

1300

et de médaillons en bronze doré, à fleurs en relief et dé-
coupés à jour. Haut., 51 cent.

29 — Petit vase en forme de bouteille, à deux anses cylin-
driques verticales. Il est décoré de fleurs émaillées en
couleurs sur fond bleu turquoise. Haut., 165 millim.

225

30 — Très-joli petit vase en forme de balustre bas, décoré
de têtes chimériques et d'ornements en couleurs sur
fond bleu turquoise, et de feuilles d'eau émaillées rouge,
vert et rose. Socle en bois de fer. Haut., 10 cent.

245

31 — Très-petite cassolette de forme carré-long, à deux
anses droites et arêtes en relief, reposant sur quatre pieds
à têtes chimériques. Elle est décorée dans toutes ses
parties d'ornements émaillés en couleurs sur fond bleu
turquoise. Haut., 7 cent.; larg., 65 millim.

195

32 — Petit brûle-parfums en forme d'oiseau en émail cloi-
sonné à plumages blancs et noirs. Larg., 135 millim.

284

33 — Autre petit brûle-parfums en forme de fruit, décoré de
nuages et de chauve-souris émaillés en couleurs sur fond
vert et avec branche en bronze doré. Larg., 9 cent.

255

34 — Deux petits plateaux ronds en émail cloisonné, décorés
intérieurement et extérieurement d'oiseaux et de fleurs

170

en couleurs sur fonds blanc et bleu turquoise alternés. Diam., 125 millim.

58

35 — Quatre petits crachoirs en émail peint de la Chine, décorés de fleurs sur fond bleu turquoise. Ils sont émaillés en vert uni à l'intérieur.

61

36 — Petite coupe en forme de fruit avec branchages en émail de Chine de diverses nuances. Larg., 10 cent.

Cristaux de roche de travail européen

3480

37 — Belle coupe en forme de coquille sur pied élevé, en cristal de roche à ornements, et feuillages gravés; travail italien du xvıe siècle. Une anse en bronze doré de style rocaille a été rapportée sous Louis XV. Haut., 14 cent.; long., 24 cent.; larg., 11 cent.

6000

38 — Oiseau chimérique en cristal de roche. Les pieds sont en vermeil repoussé. Le col est monté en argent et pierreries formant collier. Travail italien du xvıe siècle. Haut., 18 cent.; long., 13 cent.; larg., 8 cent.

1260

39 — Coupe en forme de casque sur pied bas, en cristal de roche enfumé. Monture en argent. Haut. et long., 13 cent.; larg., 8 cent.

1310

40 — Plateau de forme ronde dont le centre est garni d'une plaque de cristal de roche unie et dont le bord est formé

de six plaques de même matière gravées à ornements.
Monture en cuivre repoussé et doré à ornements du
temps de Louis XIII. Diam., 27 cent.

41 — Deux plaques de forme ovale présentant les bustes de
la Vierge et de l'ange Gabriel finement gravés en creux et
portant la signature de Valerio-Belli. Monture en fili-
grane d'argent. Haut., 13 cent.; larg., 11 cent.

805

42 — Petit vase en forme de gobelet en cristal de roche à
piédouche et taillé à pans. Il est monté en or émaillé et
provient de la collection Soret. Haut., 5 cent.

645

43 — Cachet en cristal de roche, en forme de vase taillé à
pans et à cánaux creux. Haut., 7 cent.

105

Cristaux de roche de travail chinois

44 — Petit vase forme balustre en cristal de roche, à anses
têtes d'éléphant et anneaux mouvants pris dans la masse.
La panse est couverte par un paysage avec figures, et
son couvercle est surmonté d'un dragon en relief. Socle
en bois de fer. Haut., 14 cent.

2100

45 — Vase en forme de balustre ovale et élancé en cristal de
roche, à anses carrées prises dans la masse, et à dragon
gravé sur la panse. Travail très-ancien. Socle en bois de
fer. Haut., 19 cent.

175

230

46 — Pétit vase en forme de balustre carré à angles coupés, à deux petites anses prises dans la masse. La panse porte en relief des oiseaux et des arbustes, et sur l'une des faces les parties saillantes ont été réservées dans une couche rougeâtre. Pied en cristal de roche. Haut., 15 cent.

108

47 — Grand vase de même forme en cristal de roche à deux anses animaux chimériques prises dans la masse, et sur socle de même matière. Haut., 24 cent.

505

48 — Chimère reposant sur un socle carré et élevé en cristal de roche violet, le tout pris dans la masse. Haut., 16 cent.

49 — Chimère analogue à celle qui précède et lui faisant pendant.

305

50 — Chimère analogue à celles qui précèdent et de même matière, mais sur socle ovale.

40

51 — Groupe de deux chimères en cristal de roche, sur socle en bois de fer.

Jades incrustés, de travail persan

4250

52 — Très-joli vase en forme de balustre légèrement aplati et à goulot arrondi en jade blanc enrichi de fleurs et feuillages en rubis et émeraudes incrustés et sertis en

or. Très-beau travail. Il provient de la collection Louis
Fould. Haut., 175 millim.

3 — Grande et belle plaque de forme carré-long, en jade *5500*
vert incrusté de rubis sertis en or et enrichie de bran-
ches de fleurs exécutées en agate orientale et en jade
vert, incrustées sur des médaillons de jade blanc et sertis
en or. Au pourtour se trouvent trois fleurons en relief
avec grenats cabochons. Haut., 27 cent.; larg., 18 cent.
Socle support en argent doré.

4 — Belle boîte ronde et son plateau en jade vert enrichis *5050*
d'incrustations en or et de rubis formant ornements et
fleurs. Ces deux belles pièces, quoique de travail persan,
portent chacune une marque chinoise à quatre carac-
tères. Elles proviennent du palais d'été. Diam. du pla-
teau, 15 cent.; haut. de la boîte, 6 cent.; diam., 11 cent.

55 — Belle boîte de forme ronde à quatre lobes, de même *2900*
matière et de travail analogue à celle qui précède, mais
sans plateau. Elle provient aussi du palais d'été. Haut.,
5 cent.; diam., 11 cent.

56 — Grand et beau plateau rond en jade gris incrusté d'or- *900*
nements en or avec rubis, émeraudes et pierres diverses,
formant fleurs. Il provient de la collection Louis Fould.
Diam., 325 millim.

57 — Petite boîte à deux compartiments intérieurs en jade *450*
verdâtre. Le couvercle, monté à charnières, est enrichi
de dix grenats incrustés et sertis en or. Le bouton, en
forme de fleur, est pris dans la masse. Long., 9 cent.

Jades

1020

58 — Jade blanc laiteux. — Très-belle coupe de forme ronde à bord plat festonné, sculptée à ornements et repercée à jour. Le couvercle est surmonté d'un large bouton en forme de fleur avec parties découpées à jour. Haut., 10 cent.; diam., 16 cent.

2505

59 — Jade blanc laiteux. — Deux jolis brûle-parfums de forme ronde à panse taillée à godrons. Leurs couvercles sont ornés d'une frise de fleurs et de feuillages finement sculptés et découpés à jour, et leurs boutons sont formés d'une large fleur formant rosace. Sur socles en bois de fer. Haut. sans le socle, 9 cent.; diam., 12 cent.

705

60 — Jade blanc. — Jolie cassolette de forme sphérique aplatie reposant sur trois pieds bas et à deux anses en forme d'S prises dans la masse. Le couvercle et la panse du vase sont couverts d'ornements sculptés en relief, et le bouton du couvercle est formé par une sphère avec parties découpées à jour. Haut., 13 cent.; larg., 19 cent.

555

61 — Jade blanc. — Deux jolis bols présentoirs à couvercles. Diam., 12 cent.

800

62 — Jade blanc. — Deux bols présentoirs avec plateaux unis. Chaque pièce porte une marque à quatre caractères. Diam. des bols, 165 millim.; diam. des plateaux, 15 cent.

63 — Jade blanc. — Deux bols avec plateaux, pareils à ceux qui précèdent. Diam. des bols, 165 millim.; diam. des plateaux, 15 cent.

800

64 — Jade blanc. — Petit vase de forme ovale, avec parties rentrantes et montants droits aux extrémités. Il est orné de fleurs gravées en relief, et son couvercle est enrichi de deux fleurs appliquées en jade vert. Socle en bois de fer. Haut., 9 cent.

380

65 — Jade blanc. — Coupe en forme de fleur. Son anse est formée par un dragon en or émaillé. Haut., 5 cent.; long., 9 cent.

545

66 — Jade blanc. — Coupe de forme ronde à deux anses formées par des chauve-souris sculptées en relief.

370

67 — Jade blanc. — Belle et grande coupe de forme ronde, avec couvercle enrichi de quatre anses et d'anneaux mobiles pris dans la masse. Les anses de la coupe sont formées de chauve-souris et de têtes d'animaux chimériques, et la panse ainsi que le couvercle présentent diverses plantes sculptées en relief. Haut., 16 cent.; diam., 22 cent.

1350

68 — Jade blanc. — Vase à couvercle de forme carré-long aplati, monté sur quatre pieds droits et anses à animaux chimériques pris dans la masse. Il repose sur un socle en jade vert finement sculpté à fleurs et repercé à jour. Haut. totale, 19 cent.; larg., 14 cent.

220

1120

69 — Jade blanc. — Deux jolis écrans de forme carré-long, en hauteur présentant, sur une de leurs faces, une branche de pêcher sculptée en relief. Leurs montures, en émail cloisonné à fleurs, grecques et ornements de couleurs variées, sont enrichies d'une frise en jade blanc sculpté à fleurs et repercé à jour. Haut., 25 cent.; larg., 15 cent.

620

70 — Jade blanc. — Très-joli vase à couvercle, en forme de balustre aplati, à deux anses et anneaux mouvants pris dans la masse. Il est entièrement couvert de feuillages et d'ornements finement sculptés en relief. Travail de l'Inde. Haut., 26 cent.

1060

71 — Jade blanc. — Vase de forme ronde supporté par une main de femme sortant des flots et entouré par trois feuilles, sur lesquelles se trouvent des oiseaux dont les corps et les ailes sont rattachés à la panse du vase, et qui tiennent des anneaux mouvants dans leur bec, le tout pris dans le même morceau. Le couvercle est surmonté par une figure de divinité assise très-finement sculptée. Travail très-curieux. Haut., 218 millim.

205

72 — Jade blanc. — Vase en forme de fruit entouré de ses branchages et feuilles. Haut., 17 cent.

160

73 — Jade blanc. — Petit vase de forme carrée aplatie à frises ornées de pois saillants et à anse en forme de grecque, autour de laquelle s'enlace un dragon ; le tout pris dans la masse. Socle en bois de fer. Haut., 14 cent.

74 — Jade blanc. — Vase double de forme carrée et droite, gravé à ornements. Les deux parties de cette pièce sont réunies à leur base par une double charnière. Pièce curieuse. Socle en bois de fer sculpté. Haut., 85 millim.

305

75 — Jade blanc. — Petit plateau rond et à huit lobes, reposant sur quatre petits pieds bas et rosace saillante au centre. Diam., 11 cent.

82

76 — Jade blanc verdâtre. — Cassolette de forme sphérique aplatie à fleurs et ornements gravés et à anses animaux chimériques prises dans la masse. Le couvercle, repercé à jour, est orné de fleurs sculptées. Haut., 13 cent.; diam., 14 cent.

280

77 — Jade blanc verdâtre. — Cassolette de forme ronde à piédouche et anses à anneaux mouvants pris dans la masse. Sa panse est enrichie d'une large frise de fleurs sculptées et repercées à jour. Son couvercle dômé à frise d'ornements repercés à jour, est surmonté d'un groupe de fleurs. Haut , 16 cent.; diam., 14 cent.

700

78 — Jade blanc verdâtre. — Petit vase forme balustre aplati à panse gravée à ornements et portant le signe de longévité. Il est accompagné de ses chaînes de suspension, et son couvercle est surmonté d'une petite chimère. Haut. totale, 28 cent.

420

79 — Jade blanc. — Plaque d'écran de forme carré-long, offrant sur une de ses faces un paysage montagneux

105

avec personnages sculptés en relief. Long., 22 cent.; haut., 155 millim.

1010

80 — Jade vert émeraude. — Belle plaque d'écran de forme carré-long, en hauteur, représentant un paysage montagneux traversé par un cours d'eau avec jonque et personnages, le tout finement sculpté en relief. Elle est placée dans une monture de style chinois en bronze doré au mat. Haut., 20 cent.; larg., 13 cent.

200

81 — Jade vert clair. — Petit vase forme balustre entouré de branchages sculptés et repercés à jour.

780

82 — Jade vert. — Très-joli vase forme balustre aplati à deux anses, têtes chimériques et anneaux mouvants pris dans la masse. La panse est entourée par deux dragons sculptés en haut relief, et son couvercle est surmonté par un dragon couché. Ce vase porte une marque à six caractères. Haut., 18 cent.

900

83 — Jade vert. — Vase de forme carrée à angles à ressauts et arrondis et à anses têtes d'animaux et anneaux mouvants pris dans la masse. La panse est enrichie d'ornements et de caractères gravés en relief. Son couvercle présente à son centre un dragon sculpté en haut relief, et à chacun de ses angles un dragon en bas-relief. Ce vase repose sur un socle en jade gris sculpté et repercé à jour, et sur un contre-socle en bois et en ivoire sculpté. Haut. totale, 24 cent.; larg., 14 cent.

600

84 — Jade vert. — Vase de même forme et de travail ana-

logue, mais un peu plus petit que celui qui précède.
Haut. totale, 21 cent.; larg., 14 cent.

85 — Jade vert. — Chimère debout, portant sur son dos un
vase en forme de cornet ovale ajusté sur un lambrequin,
le tout pris dans la masse et enrichi d'ornements sculp- .
tés en bas-relief. Une inscription très-ancienne à quatre
caractères est gravée sur le ventre de l'animal. Haut.,
17 cent.; larg., 16 cent.

1290

86 — Jade vert. — Deux grandes et belles boîtes de forme
sphérique à pins et oiseaux gravés en relief. Leurs cou-
vercles sont enrichis d'une plaque en jade blanc rap-
portée, représentant un dragon sculpté en relief sur fond
repercé à jour. Sur pieds en bois de fer sculpté. Haut.,
19 cent.; diam., 22 cent.

2260

87 — Jade verdâtre. — Grand vase à couvercle, forme ba-
lustre aplati à deux anses carrées et anneaux mouvants
pris dans la masse. La panse est enrichie d'un paysage
gravé en creux avec dorure, et porte une longue ins-
cription. Haut., 35 cent.

2300

88 — Jade vert. — Très-grand pitong entièrement gravé en
relief et représentant un paysage chinois avec de nom-
breuses figures. Il est supporté par six petits pieds bas.
Sur socle en bois de fer sculpté. Haut., 19 cent.; diam.,
18 cent.

1100

89 — Jade vert. — Autre grand pitong présentant au pour-

505

tour un paysage chinois, avec figures d'animaux sculptés
en relief et reperoés à jour. Sur socle en bois sculpté.
Haut. et diam., 19 cent.

500

90 — Jade gris. — Deux brûle-parfums de forme cylin-
drique à paysages et figures sculptés en relief et re-
percés à jour. Ils sont montés sous des pavillons chinois
en bois de fer incrusté d'ornements en jade et à colon-
nettes en bronze doré. Ils reposent sur un même socle
en bois de fer sculpté à ornements découpés à jour et
ivoire teinté. Haut. totale, 45 cent. ; larg. totale, 34 cent.

725

91 — Jade gris. — Deux autres brûle-parfums à dragons
sculptés en relief. Ils sont montés sous des pavil-
lons chinois en bronze doré et émail cloisonné avec
colonnettes en bronze doré, et galeries en jade vert dé-
coupées à jour. Ils reposent chacun sur un socle en bois
de fer. Haut., 54 cent. ; larg. du pied, 12 cent.

230

92 — Jade vert. — Deux canards montés sur des tortues,
placées dans des plateaux et formant flambeaux. Haut.,
20 cent.

1005

93 — Jade gris verdâtre. — Jolie coupe de forme ronde et
évasée à deux anses plates à oiseaux, et entièrement
couverte de fleurs sculptées en relief. Travail de l'Inde.
Haut., 8 cent.; diam., 14 cent.

680

94 — Jade gris. — Coupe et son couvercle enrichie de fleurs
sculptées en relief. Travail de l'Inde. Monture en ver-
meil. Haut. totale, 12 cent.; diam., 17 cent.

95 — Jade gris verdâtre. — Petit vase à couvercle et à anse rapportée, de forme persane. Haut., 17 cent. *400*

96 — Jade gris verdâtre. — Petit vase à panse sphérique sculptée à côtes et à feuilles et anses prises dans la masse. Le couvercle est surmonté d'un bouton en sardoine sculptée. Monture en vermeil. Haut., 16 cent. *385*

97 — Jade gris verdâtre. — Deux petites plaques à ornements gravés et découpés à jour, montées en écran sur pieds en bois sculpté. Haut. totale, 16 cent. *62*

98 — Jade gris. — Petite coupe ronde à anses gravées et prises dans la masse et perles en relief sur la panse. Haut., 4 cent.; diam., 8 cent. *90*

99 — Jade gris. — Plateau de forme carré-long à angles rentrants, enrichi de deux dragons sculptés en relief. Long., 18 cent., larg., 14 cent. *72*

100 — Jade gris verdâtre. — Petit vase de suspension avec chaînette, dans sa monture en bois sculpté. Haut. du vase avec chaînes, 24 cent. *140*

101 — Jade vert. — Cheval couché, sculpture en ronde-bosse. Haut.. 17 cent.; larg., 25 cent. *150*

102 — Jade gris. — Petite coupe ronde à pois sculptés en relief et à deux anses, têtes de dragons, prises dans la masse. Haut., 3 cent.; diam., 6 cent. *48*

1505

103 — Jade vert. — Grande coupe à couvercle de forme sphérique aplatie à fleurs et fruits sculptés et frise repercée à jour. Elle est enrichie de fleurs, de papillons et d'ornements rapportés en jade blanc finement sculpté. Son piédouche élevé est garni de quatre parties saillantes à anneaux mouvants pris dans la masse, et de rosaces rapportées en jade blanc. Son socle, en bois de fer sculpté et incrusté de filets d'argent, est garni d'une galerie en jade blanc. Haut. totale, 34 cent.; diam., 18 cent.

160

104 — Jade vert. — Petite boîte plate à quatre lobes et à quatre compartiments intérieurs. Le bouton du couvercle est formé par une fleur sculptée en relief. Travail indien. Haut., 3 cent.; diam., 9 cent.

400

105 — Jade verdâtre. — Coupe en forme de coquille se terminant en volute, à fleurs et feuilles sculptées. Une des fleurs lui sert de pied. Haut., 6 cent.; long., 17 cent., larg., 13.

160

106 — Jade blanc verdâtre. — Groupe de deux canards tenant des branches de fleurs dans leurs becs. Haut., 10 cent.; long., 16 cent.

255

107 — Jade gris verdâtre. — Coupe de forme ronde et à côtes, à deux anses formées par des dragons pris dans la masse. Haut., 5 cent.; diam., 8 cent.

80

— Jade gris. — Coupe ronde à paysages et caractères gravés en relief et à deux anses repercées à jour et prises

dans la masse. Socle en bois sculpté. Haut., 4 cent.; diam., 7 cent.

109 — Jade blanc. — Petit écran de forme carré-long, représentant un dragon dans des nuages, sur fond repercé à jour. Monture en bois de fer sculpté et découpé à jour. Haut., 21 cent.; larg. 17 cent.

81

110 — Jade blanc. — Petite coupe ronde à une anse prise dans la masse et à rosaces intérieure et extérieure rapportées en jade vert et serties en argent. Haut., 25 millim.; diam., 6 cent.

130

111 — Jade gris. — Deux pièces : Plaque carrée représentant un dragon sculpté et des arabesques et bouton avec oiseaux et branchages.

26

112 — Jade gris. — Petite coupe ronde et basse décorée de branchages gravés et à deux anses carrées prises dans la masse. Diam., 6 cent.

48

113 — Jade verdâtre. — Deux pièces : Petite coupe en forme de feuille de nelumbo, et écran de forme ronde avec deux dragons en relief, monté sur pied en bois de fer sculpté.

105

114 — Jade blanc. — Ornement à anse mobile ornée d'un scarabée et d'ornements gravés. Larg., 9 cent.

50

115 — Jade blanc. — Boîte de forme ronde aplatie, à fleurs et ornements finement gravés et repercés à jour. Diam., 7 cent.

100

105

116 — Jade gris verdâtre. — Figurine d'enfant à genoux jouant avec un crapaud et tenant une branche de grenades. Socle formé de rochers en bois de fer.

355

117 — Jade gris. — Cornet à panse renflée en bronze doré, gravé à ornements et enrichi d'incrustations en jade blanc gravé. Haut., 41 cent.

500

118 — Jade vert clair. — Pierre sonore formée de deux poissons accolés. Dans sa monture en bois sculpté avec table-support.

300

119 — Jade gris veiné de vert. — Deux écrans de forme carré long en hauteur; dans leurs montures en bois de fer sculpté, enrichies d'arabesques incrustées en argent.

Matières précieuses diverses

500

120 — Sardoine claire. — Coupe en forme de fruit dont la branche forme l'anse, et avec dragon en relief découpé à jour. Long., 14 cent.; larg., 11 cent.

755

121 — Agate orientale à deux couches. — Vase en forme de grenade, avec branchages sculptés en relief et repercés à jour, et orné de chauve-souris et d'oiseaux pris dans la couche supérieure de couleur verte et blanc opaque. Sur pied en bois de fer. Haut. 10 cent.; larg., 125 millim.

122 — Agate orientale sardonisée. — Jolie coupe ronde
sur piédouche pris dans la masse avec son plateau. Haut.
de la coupe, 65 millim.; diam. 85 mill.; diam. du pla-
teau, 12 cent.

900

123 — Agate orientale. — Tasse ronde à anses prises dans
la masse sur son plateau de forme ovale à quatre lobes
et ombilic saillant. Haut. de la tasse, 5 cent.; long. du
plateau, 16 cent.; larg., 11 cent.

200

124 — Agate orientale. — Coupe en forme de fleur dont la
branche forme l'anse. Haut., 65 millim.

68

125 — Agate orientale. — Coupe de même forme que celle
qui précède, mais plus petite et à deux anses prises dans
la masse. Haut., 55 millim.

98

126 — Agate orientale. — Plateau de forme carré-long à
angles rentrants et à ombilic saillant. Long., 20 cent.;
larg.. 14 cent.

50

127 — Agate orientale. — Coupe ronde avec inscription
gravée au-dessous. Haut., 45 millim.; diam., 95 millim.

72

128 — Agate orientale tachetée de rouge. — Coupe ronde
unie. Haut., 35 millim.; diam., 105 millim.

150

129 — Agate orientale. — Coupe de forme carrée à deux
anses prises dans la masse et repercées à jour. Sur
animal chimérique en bois sculpté. Haut., 4 cent.; larg.,
7 cent.

91

450

130 — Agate orientale. — Vase en forme d'aiguière sans anse, orné de deux frises d'ornements gravés en relief. Haut., 12 cent.

165

131 — Sardoine orientale jaune d'ambre. — Petit vase à eau formé de deux fruits accouplés avec branchages. Sur socle en bois de fer sculpté. Long., 9 cent.

30

132 — Prime d'améthyste. — Poussah assis. Haut., 7 cent.

90

133 — Pierre de lard. — Autre figure de poussah assis, très-finement sculpté et enrichi d'ornements gravés et dorés. Sur socle en pierre de lard rouge.

160

134 — Bas-relief en marbre teint imitant le lapis et représentant un paysage avec figures. — Dans le champ se trouve une inscription gravée. Monture en bois sculpté à ornements découpés à jour et enrichi d'incrustations en argent. Haut, 17 cent.; larg., 20 cent.

80

135 — Albâtre oriental. — Petit écran de forme carré-long en hauteur, orné de grenades gravées en relief. Monture en ébène avec ornements d'appliques en cuivre argenté et doré. Haut. totale, 21 cent.; larg., 10 cent.

123

136 — Bloc de malachite polie.

87

137 — Pierre schisteuse noire avec couche supérieure formée de cristaux de sulfure de fer. — Ecran de forme carrée offrant en relief des branches de fleurs. Monture

en bois sculpté. Haut. de la plaque, 26 cent.; larg., 20 cent.

138 — Pierre schisteuse, à deux couches, à reliefs verts sur fond rouge. Ecran représentant un paysage avec kiosques, cours d'eau, barques, personnages, etc. *61*

139 — Pierre schisteuse à deux couches. — Deux écrans de forme carré-long en hauteur, à figures de mandarins réservées en blanc sur fond rouge. Montures en bois de fer. *70*

140 — Pierre de lard. — Trois figures de personnages debout, sur socles de même matière. *78*

141 — Pierre de lard blanche. — Rocher avec parties repercées à jour, sur pied en bois sculpté. *22*

142 — Albâtre. — Sceptre de mandarin à dragons sculptés en haut relief; sur la plaque se trouvent trois personnages debout. Monture en bronze ciselé et doré. *98*

143 — Sceptre en bois d'ébène incrusté d'argent avec trois plaques en pâte imitant le lapis-lazuli couvertes d'ornements dorés. *36*

144 — Groupe de trois tulipes en marbre blanc et deux petites boîtes en pierre de lard repercée à jour. *20*

145 — Petit vase à têtes chimériques en relief, en pâte de riz imitant le jade vert. *20*

Armes orientales

550

146 — Poignard indien à lame courbe en damas; poignée en jade blanc enrichie d'incrustations en rubis, émeraudes et autres pierres fines serties en or.

230

147 — Poignard indien à lame courbe en damas damasquiné en or ; poignée en jade vert sculpté à feuillages et fleurs et enrichie d'incrustations en rubis. — Fourreau en velours rouge garni en vermeil.

140

148 — Autre poignard de même forme; lame en damas gris, poignée en jade vert à fleurs sculptées en relief. — Fourreau en velours rouge garni en vermeil.

300

149 — Poignard indien à lame flamboyante en damas gris ; poignée et garniture du fourreau en jade verdâtre sculpté à fleurs en relief et fourreau en argent repoussé.

180

150 — Poigard indien à lame en damas ciselé à ornements ; poignée en jade verdâtre enrichie de rubis. — Fourreau en velours rouge garni en argent doré.

525

151 — Poignard indien à lame en damas découpé à jour et couverte d'ornements et d'inscriptions damasquinés en or. Poignée en jade vert garnie en argent doré. — Four-

reau en velours rouge garni en argent repoussé et doré
et orné de grenats.

152 — Couteau de sultane; poignée en morse et fourreau
en argent repoussé et doré. 170

153 — Poignard à lame en damas, poignée en jaspe noir,
garnie, ainsi que le fourreau, en argent doré. 50

154 — Petit poignard japonais et son couteau; fourreau en
laque burgauté sablé. 80

155 — Deux sabres japonais, dont un grand et un petit;
fourreaux en laque burgauté, poignées en peau de re- 105
quin blanche couvertes en passementerie de soie
blanche et garnitures en bronze ciselé et rosaces do-
rées. Le petit sabre est accompagné de son couteau à
découper.

156 — Deux sabres analogues à ceux qui précèdent. Four-
reaux en peau de requin polie; poignées en peau dé re- 155
quin à gros grains couvertes en passementerie de soie
noire. Garniture en bronze.

157 — Deux autres sabres japonais à fourreaux en laque;
poignées en peau de requin garnies de passementerie 95
noire et garniture en bronze.

158 — Sabre double chinois à fourreau plaqué en écaille
et garniture en cuivre ciselé. 30

Porcelaines

10 000

160 — Deux grands et beaux vases en ancienne porcelaine de Chine, forme balustre à couvercle. Ils sont décorés de vases de fleurs et de lambrequins émaillés en couleurs sur fond blanc et portent sur la gorge des armoiries. Ces vases proviennent du palais de l'Escurial. Haut., 1 mètre 30 cent.

1600

161 — Deux vases de forme carrée à gorges rondes légèrement évasées, en ancienne porcelaine de Chine fond blanc, à décor de fleurs de nélombo et d'oiseaux émaillés en couleurs. Au-dessous se trouve une marque à six caractères; socles en bois de fer. Haut., 50 cent.

555

162 — Grande et belle bouteille en ancienne porcelaine de Chine à décor d'oiseaux, nuages et ornements en bleu et rouge de cuivre, sous couverte. Haut., 68 cent.

500

163 — Grand vase, forme balustre, décoré de branchages, de fleurs et de chauve-souris, émaillés en couleurs variées. Haut., 65 cent.

450

164 — Deux chimères en ancien céladon bleu turquoise et violet. Belle qualité. Haut., 20 cent.

120

165 — Petite bouteille en céladon bleu turquoise. Haut., 14 cent.

166 — Joli vase de forme cylindrique en ancienne porce-
laine laquée et burgautée avec paysages et figures.
Haut., 14 cent.; diam., 13 cent. 205

167 — Deux petits vases en porcelaine de Chine, fond jaune
gravé sous couverte et fleurs émaillées en couleur.
Haut., 16 cent. 78

168 — Joli vase en forme de balustre carré, en céladon
vert d'eau gaufré à fleurs sous émail et médaillons ré-
servés, décorés de chimères et de fleurs en camaïeu
bleu. Haut., 38 cent. 245

169 — Petite coupe en porcelaine de Chine à petites cra-
quelures grises à l'extérieur et à larges craquelures cha-
mois à l'intérieur. Qualité très-rare. Haut., 6 cent.;
diam., 17 cent. 70

170 — Vase de forme ovoïde en ancienne porcelaine de
Chine craquelée, décoré de plusieurs frises d'orne-
ments en relief et à deux anses émaillées en noir. Au
fond du vase se trouve un cachet à quatre caractères.
Haut., 22 cent. 235

171 — Deux jolis bols à bords évasés en porcelaine de
Chine, fond jaune gravé sous émail et fleurs émaillées
en couleur. Diam., 18 cent.; haut , 8 cent. 170

172 — Deux autres jolis bols en porcelaine de Chine, fond
bleu d'empois gravé sous émail, à fleurs réservées et
émaillées en couleurs. Ils sont enrichis de quatre mé-
daillons ronds offrant des bouquets de fleurs émaillées 675

de couleurs variées, et sont décorés à l'intérieur de fleurs en camaïeu bleu. Ils sont montés en guise de cassolette, en bronze doré à têtes d'éléphant de style oriental. Hauteur totale, 33 cent.

200

173 — Vase de forme cylindrique en céladon gaufré à fleurs, feuillages, rochers et insectes décorés en camaïeu bleu et rouge de cuivre. Il porte une marque à six caractères. Haut., 15 cent.; diam., 17 cent.

285

174 — Bouteille à goulot allongé en ancienne porcelaine de Chine craquelée vert d'eau, avec dragon en bas-relief sur la panse, réservé en rouge. Haut., 37 cent.

109

175 — Chimère en ronde bosse en porcelaine de Chine émaillée bleu et décor d'or sur plateau rond décoré de fleurs. Haut., 16 cent.

1360

176 — Pitóng en ancien céladon bleu turquoise, avec bambous gravés sous couverte. Haut., 35 cent.; diam., 15 cent.

75

177 — Petit vase en ancien céladon craquelé fin, fond chamois. Haut., 21 cent.

202

178 — Deux jolies bouteilles de forme carrée en ancien céladon truité, avec fleurs émaillées en couleurs. Haut., 20 cent.

1105

179 — Deux perroquets en ancien céladon bleu turquoise, sur rochers émaillés violet. Haut., 21 cent.

180 — Brûle-parfums de forme carrée sur pieds droits et à anses surélevées en porcelaine de Chine, à chimères et nuages émaillés en camaïeu vert sur fond d'or. Couvercle et socle en bois de fer sculpté. Haut., 21 cent.

310

181 — Beau vase forme balustre en ancien céladon bleu turquoise, à anses têtes d'éléphant, et ornements divers gaufrés sous émail. Haut., 31 cent.

400

182 — Vase de forme surbaissée en céladon craquelé fond chamois et décor d'animaux en camaïeu bleu. Les anses sont formées de têtes d'éléphant émaillées en brun. Haut., 14 cent.; diam., 20 cent.

150

183 — Vase de forme élevée à goulot rétréci, en porcelaine de Chine fond blanc, à décor en camaïeu bleu, représentant un dragon dans les flots. Haut., 63 cent.

390

184 — Deux écrans de forme carrée, en porcelaine de Chine, à paysages en bas-reliefs émaillés en couleurs. Ils sont montés en bois sculpté découpé à jour. Haut., 36 cent.; larg., 33 cent.

300

185 — Gros vase forme potiche en céladon gros bleu, décor de figures et d'ornements, partie en relief et partie en creux, à la manière des laques du Coromandel, et émaillés en bleu turquoise et autres couleurs. Échantillon précieux. Il est monté en bronze doré de style Louis XVI. Haut., 40 cent.

1060

186 — Deux chimères en ancienne porcelaine de Chine

510

fond jaune clair, et décor vert et bleu. Montures en
bronze doré, sur pieds en bois noir. Haut., 54 cent.

425

187 — Figure de mandarin debout, en ancienne porcelaine
de Chine, dans un riche costume émaillé violet clair et
semé de fleurs. Haut., 55 cent.

280

188 — Vase forme balustre en ancienne porcelaine de Chine
craquelée, fond chamois, à branches de fleurs en camaïeu
bleu sur fond réservé en blanc. La gorge et le pied sont
ornés de feuillages bruns. Haut., 36 cent.

300

189 — Vase en forme de baril en céladon craquelé, à décor
de bambou et cercles imitant la vannerie, en brun foncé
faisant relief. Haut., 36 cent.

185

190 — Vase forme balustre en ancien céladon craquelé gris,
avec bandes ornées en relief et émaillées brun et or. Les
anses sont formées par des têtes de chimères. Haut.,
39 cent.

107

191 — Vase analogue à celui qui précède, mais plus petit.
Haut., 35 cent.

112

192 — Écran en forme de disque en porcelaine de Chine,
offrant sur une de ses faces un sujet de la vie privée, et
de l'autre une branche de fleurs avec des oiseaux déco-
rés en émaux de la famille verte. La monture, en bois
sculpté et découpé à jour, est ornée, d'un côté, d'une
plaque en jade sculpté à fleurs et oiseaux, et de l'autre,
d'une plaque en céladon bleu turquoise. Haut., 46 cent.

193 — Vase en forme de bouteille, en porcelaine de Chine *310*
fond blanc, à décor d'arabesques et de fleurs couleur
mauve et à anses têtes de chimères. Il porte une marque
en rouge de fer. Haut., 30 cent.

194 — Deux petites potiches à couvercles en porcelaine du *122*
Japon, décorées de deux femmes japonaises, l'une de-
bout, l'autre assise. Haut., 31 cent.

195 — Vase en ancienne porcelaine de Chine, dit pot à tabac, *60*
décoré de personnages émaillés en couleur. Monture en
bronze doré. Haut., 32 cent.

196 — Vase en forme de balustre à goulot étroit, en por- *62*
celaine de Chine, à fleurs et ornements émaillés en
couleur. Haut., 40 cent.

197 — Vase en ancienne porcelaine de Chine, décoré de *700*
grandes figures, sur fond couvert de fleurs et de rosaces
émaillés de couleurs variées. Sur le col se trouve le
signe de longévité. Haut., 45 cent.

198 — Deux jolis vases en ancienne porcelaine laquée noir *490*
avec figures et paysages burgautés. Haut., 38 cent.

199 — Vase en forme de bouteille, à panse surbaissée, en *125*
céladon craquelé gris verdâtre. Haut., 28 cent.

200 — Vase en céladon craquelé gris, orné de feuilles et *260*
d'ornements divers en relief. Les anses sont formées de

dragons. Pièce rare. Pied et couvercle en bois sculpté. Haut., 25 cent.

50 201 — Vase en forme de balustre à deux anses en porcelaine craquelée gris. Haut., 25 cent.

195 202 — Vase en céladon vert olive, à côtes, avec cordon en relief à la gorge et fleurs gravées sous émail. Il porte un cachet carré. Haut., 34 cent.

85 203 — Deux vases en porcelaine de Chine, dits pots à tabac, fond bleu à décor de fleurs et ornements en bleu et rouge. Haut , 28 cent.

162 204 — Deux coupes en porcelaine de Chine, à fleurs et ornements émaillés en couleurs sur fond vert. Diam., 185 millim.

290 205 — Grand vase en forme d'aiguière à anse et goulot en porcelaine de Chine, fond bleu pâle vermicellé or et rosaces émaillées en couleurs. Haut., 41 cent.

1110 206 — Beau vase forme balustre, en ancien céladon craquelé gris, à fleurs et ornements en relief. Monture à deux anses rocaille et dragons en bronze doré. Haut., 50 cent.

550 207 — Deux jolis vases de forme cylindrique, en ancienne porcelaine de Chine, décorés de fleurs et d'oiseaux émaillés en couleurs sur fond blanc. Haut., 44 cent.

208 — Grand et beau vase en ancienne porcelaine de Chine *350*
craquelée gris à bandes d'ornement et têtes chimériques
en relief émaillées brun. Haut., 54 cent.

209 — Vase en porcelaine de Chine, forme balustre, à sujet *125*
tiré de la mythologie chinoise, émaillé en couleurs. Haut.,
35 cent.

210 — Grand vase de forme carrée, présentant sur chacune *205*
de ses faces un sujet tiré de la vie privée, émaillé en
couleurs. Haut., 48 cent.

211 — Bouteille en porcelaine de Chine, fond bleu uni. *60*
Haut. 31 cent.

212 — Vase en forme de bouteille en céladon bleu turquoise, *410*
à décor de fleurs gravées sous émail. Haut., 32 cent.

213 — Vase de forme analogue à celui qui précède, en por- *185*
celaine de Chine, fond bleu d'empois, à palmettes et à
feuilles en relief. Haut., 30 cent.

214 — Grande théière, en forme de tige de bambou en céladon *255*
gris jaspé de bleu. Haut., 44 cent.

215 — Vase de forme ovoïde, en céladon vert d'eau à *205*
grandes craquelures et à anses têtes de chimères. Haut.,
38 cent.

216 — Vase en forme de balustre à goulot allongé et évasé, *200*
en céladon vert d'eau craquelé, à fleurs gaufrées sous
émail. Haut., 46 cent.

170

217 — Plateau en forme de feuille, en ancien céladon bleu turquoise, avec dragon en bas-relief à l'intérieur. Long., 28 cent.

85

218 — Vase en forme de bouteille carrée à deux anses, en porcelaine de Chine, fond gris à grandes craquelures. Haut., 38 cent. Socle en bois de fer.

160

219 — Vase en forme de cornet carré en céladon craquelé gris verdâtre, à anses têtes chimériques en relief. Haut., 42 cent.

600

220 — Vase en forme de balustre aplati, en porcelaine de Chine fond blanc, décoré de fleurs et d'oiseaux émaillés en couleur. Les anses sont figurées par des têtes chimériques émaillées en rouge. Haut., 50 cent.

86

221 — Petite coupe de forme octogone allongée, en ancien blanc du Japon, décorée de fleurs et de figures laquées or. Monture en argent doré.

16

222 — Dix petites tasses en céladon truité, avec décor de fleurs en couleurs et en argent.

22

223 — Seize tasses et neuf plateaux. Une des tasses est couverte extérieurement en vannerie.

45

224 — Petit vase de forme cylindrique, en céladon truité avec fleurs émaillées en couleurs. Haut., 9 cent. ; diam., 11 cent.

225 — Deux bols en ancienne porcelaine de Chine craquelée gris et vert d'eau. Diam., 215 millim.

200

226 — Brûle-parfums à trois pieds surélevés, en porcelaine décorée d'ornements en relief céladon vert d'eau sur fond bleu d'empois. Haut., 22 cent. Pied et couvercle en bois de fer.

91

Bronzes

227 — Deux grands vases en forme de cornets très-évasés, en bronze incrusté d'argent, décor à dragon. Les anses en forme de feuilles de nélumbo. Travail japonais. Haut., 50 cent.; diam. du haut, 49 cent.

1425

228 — Deux petits vases chinois forme balustre, ornés de caractères et de palmettes en relief, avec anneaux formant anses et arêtes vives sur la panse. Sur socles en marbre. Collection Soret. Haut., 17 cent.

178

229 — Pitong en bronze chinois orné de deux carpes en haut relief. Sous le pied se trouve une inscription. Haut., 24 cent.

265

230 — Brûle-parfums en forme de dragon chimérique couvert d'écailles. Il se divise en trois parties. Bronze chinois. Haut., 45 cent.

240

231 — Brûle-parfums en bronze de forme évasée, sur trépied mobile. La panse du vase est décorée d'un dragon en relief. Travail japonais. Haut., 18 cent.

120

8

100

232 — Vase en forme de balustre, à ornements gravés en relief, et à anses tortues en ronde bosse. Sous le vase se trouve un caractère. Bronze chinois. Haut., 26 cent.

160

233 — Vase de forme antique, à trépied et à anses. Le vase est décoré d'ornements en relief. Travail chinois très-ancien. Haut., 23 cent.

200

234 — Brûle-parfums de forme carrée sur pieds élevés, à animaux chimériques. La panse du vase est décorée d'ornements et d'arêtes en relief. Travail chinois. Couvercle et socle en bois sculpté. Haut., 19 cent.; larg. 16 cent.

585

235 — Théière et son fourneau; le fourneau, en bronze, est incrusté d'oiseaux et d'ornements divers en argent et garni d'anses mobiles; la théière, en cuivre blanc repoussé et doré, a ses anses formées par des oiseaux en ronde bosse. Travail chinois.

200

236 — Cassolette en bronze couverte d'ornements en relief dorés et à anses formées d'animaux chimériques. Sous le vase se trouve une inscription gravée. Socle en bois de fer. Haut., 11 cent,; diam., 16 cent.

137

237 — Petit vase de forme ovoïde, couvert d'ornements incrustés d'argent. Sous le pied se trouve une inscription chinoise. Haut., 14 cent.

130

238 — Petit vase en forme de bouteille à panse surbaissée et à deux anses, en bronze japonais muni d'une belle

patine rouge. — Pied carré en bois de fer. Haut., 15 cent.

239 — Petit vase, en forme de bouteille à long col renflé. — Bronze chinois de patine noir avec taches d'or. Haut., 17 cent. *132*

240 — Pitong en bronze japonais, avec dragons en haut-relief sur la panse. Haut., 32 cent. *151*

241 — Deux petites coupes en bronze chinois, montées sur quatre pieds d'animaux chimériques et à anse tête de dragon. -- Frise d'animaux chimériques au bord. Haut., 7 cent.; larg., 14 cent. *161*

242 — Petite coupe en forme de feuille de nélumbo, avec branche formant anse. Haut., 5 cent.; larg., 10 cent. *66*

243 — Petit plateau rond festonné en bronze muni d'une patine rouge clair. — Il porte une marque à six caractères. — Socle élevé en bois sculpté. Diam., 17 cent. *80*

244 — Très-petit vase de forme cylindrique en bronze chinois à branchages gravés en creux, et socle en bronze doré. Il est garni de trois instruments servant à brûler les parfums. Haut. du vase, 9 cent. *120*

245 — Deux coupes de forme ronde à anses et pieds à grecques repercées à jour, en bronze, enrichies dans toutes leurs parties d'incrustations en or et en argent. — Sur socles en bois de fer. — Travail japonais. Haut., 10 cent.; diam., 20 cent. *655*

172

246 — Personnage assis, le coude appuyé sur une urne, figurant un fleuve; ses vêtements sont finement gravés. — Bronze chinois muni d'une belle patine rougeâtre. — Sur socle et contre-socle en bois de fer. Haut., 13 cent.; long., 20 cent.

155

247 — Brûle-parfums chinois en bronze reposant sur trois pieds droits et à anses surélevées. — La panse est enrichie d'ornements et d'arêtes en relief. — Couvercle et socle en bois de fer. Haut., 19 cent.

96

248 — Pitong chinois en bronze, décoré de dragons en relief et à frise inférieure ornée d'une grecque découpée à jour. — Il porte une marque. — Socle en bois de fer. Haut., 15 cent.; diam., 10 cent.

325

249 — Brûle-parfums chinois en forme de chimère en bronze avec lambrequin incrusté de pierreries. Haut., 18 cent.; larg., 20 cent.

135

250 — Brûle-parfums chinois, en forme de pêche dont les branchages lui tiennent lieu d'anse et de pieds; sur plateau en forme de feuille. Long., 15 cent.

1000

251 — Coupe en bronze ornée de papillons en relief incrustés d'or et d'argent et à anses formées de têtes chimériques dorées. Le fond de ce vase porte une marque à six caractères. Socle en bois de fer incrusté de filets d'argent. Haut., 8 cent.; diam., 12 cent.

252 — Brûle-parfums en bronze japonais incrusté d'argent, anses têtes de chimères ; pied et couvercle en bois de fer sculpté. — Le bouton du couvercle est en jade sculpté. Haut., 8 cent.; diam.; 12 cent.

250

253 — Brûle-parfums en bronze japonais reposant sur trois pieds droits et à anses surélevées, enrichi dans toutes ses parties d'incrustations d'argent. Haut., 13 cent.; diam., 12 cent. — Pied et couvercle en bois de fer.

105

254 — Brûle-parfums en bronze japonais incrusté d'argent, de forme ovale, à quatre pieds têtes chimériques et anses surélevées. — Couvercle en bois de fer sculpté. Haut., 11 cent.

250

255 — Petit brûle-parfums de forme ronde et basse en bronze japonais incrusté d'argent ; il repose sur trois pieds bas et a deux anses droites surélevées. — Pied et couvercle en bois de fer. Haut., 6 cent.; Diam., 9 cent.

290

256 — Deux très-petits vases de forme ovoïde à couvercles, en bronze japonais, enrichis d'incrustations en argent. Haut., 6 cent.

120

257 — Joli brûle-parfums japonais, de forme sphérique aplatie, monté sur trois pieds à têtes de chimères, à anses surélevées et à couvercle surmonté d'un groupe de deux chimères ; le tout en bronze enrichi d'incrustations en argent. Haut., 28 cent.

800

51 258 — Figure de Chinois debout, en bronze; ses vêtements sont enrichis d'ornements gravés. Socle carré en marbre noir. Haut., 19 cent.

50 259 — Figure de femme, en bronze, assise sur une feuille de lotus en bois sculpté. Haut. totale, 27 cent.

90 260 — Brûle-parfums chinois et son couvercle, en bronze; il repose sur trois pieds à têtes de chimères; ses anses sont formées de dragons, et son couvercle à frise découpée à jour est surmonté d'une chimère assise. Haut., 20 cent.

31 261 — Divinité chinoise debout, posant le pied sur une chimère. Bronze très-ancien. Haut., 23 cent.

17 262 — Figure d'homme debout et dansant; il tient une bouteille d'une main, et de l'autre une grenouille. Bronze chinois. Haut., 22 cent.

52 263 — Deux tortues en bronze, portant sur leur dos des arbres et des oiseaux. Des caractères sont gravés sous le ventre des tortues. Haut., 19 et 16 cent.

72 264 — Guerrier assis, en bronze; son costume est orné de pierres incrustées. Travail chinois. Socle en bois sculpté. Haut., 15 cent.

28 265 — Deux petits cerfs couchés. Bronze japonais. Haut., 8 cent.

112 266 — Petit brûle-parfums à panse enrichie de fleurs gravées.

Il repose sur trois pieds bas et est garni de deux anses à
têtes chimériques et anneaux en bronze doré. Le cou-
vercle, de même métal, est orné de fleurs repercées à
jour et surmonté d'une chimère assise. Haut., 13 cent.

267 — Petite boîte de forme lenticulaire en bronze gravé à
fleurs et oiseaux, et dorée à l'intérieur. Diam., 6 cent.

40

268 — Petite figure de guerrier assis, en bronze; il se tient
la barbe de la main gauche. Haut., 10 cent.

28

269 — Grand et beau brûle-parfums, en bronze japonais, en
forme de pêche de longévité. Il est entouré de branchages
et de feuilles lui tenant lieu d'anse et de pieds. Son cou-
vercle est surmonté de deux fruits analogues. Socle en
bois de fer sculpté et découpé à jour. Haut., 27 cent.;
long., 35 cent.

35

270 — Brûle-parfums monté sur trois pieds et à deux anses
droites surélevées, enrichi d'ornements et d'arêtes en
relief. A l'intérieur de la coupe se trouvent des carac-
tères gravés. Travail antique chinois. Pied et couvercle
en bois de fer découpé à jour. Haut. totale, 31 cent.

130

271 — Cornet chinois en bronze, à panse renflée, ornée de
médaillons à dragons en relief; il repose sur trois têtes
d'éléphant et ses anses sont formées de branchages.
Haut., 27 cent.

150

272 — Vase antique en bronze, de forme cylindrique, sur
pied et socle de même métal. La panse est ornée de figu-

120

rines et de feuillages en relief, avec parties découpées à
jour et double fond doré; ses anses sont formées de dra-
gons. Cette pièce, de travail chinois, est enrichie dans
toutes ses parties d'incrustations en argent. Haut. 27 cent.

710

273 — Cassolette de forme basse en bronze, ornée de dra-
gons en relief dorés en partie et à deux anses torses sur-
élevées. Sur pied en bois de fer sculpté. Travail chinois.
Haut., 18 cent.; diam., 22 cent.

98

274 — Deux éléphants en bronze supportant des vases en
forme de cornet, enrichis d'ornements en relief; sur pieds
en bois. Haut., 17 cent.

50

275 — Miroir métallique de forme ronde, avec ornements et
caractères en relief. Diam., 31 cent.

13

276 — Personnage fantastique monté sur un animal chimé-
rique. Bronze chinois. Haut., 17 cent.

Laques

660

277 — Grand coffre en laque du Japon, fond noir, portant
en or les armoiries du prince de Fizen. Il est garni de
ses serrures et écoinçons, en cuivre ciselé et doré.
Haut., 40 cent.; long., 60 cent.; larg., 40 cent.

590

278 — Deux boîtes à couvercle de forme octogone surélevée,
en laque du Japon, fond noir, décor de feuilles et fleurs

en or de deux couleurs. Elles reposent sur des socles en laque, représentant intérieurement deux coquilles avec paysages et fabriques en relief. Elles sont garnies en soie brochée. Haut., 48 cent. ; diam., 38 cent.

279 — Cabinet en vieux laque du Japon, à décor de paysages et oiseaux en or sur fond noir. Il est garni de tiroirs à l'intérieur, et est enrichi d'ornements en cuivre doré à l'extérieur. Haut., 38 cent. ; long., 50 cent. ; larg., 40 cent. *92*

280 — Grande étagère en laque du Japon, fond aventuriné et décor d'or représentant des pins, des branches de pêcher à fleurs, etc. Sur les portes à l'intérieur se trouvent deux figures de Japonais en riches costumes et sur les portes du bas deux chimères. Riche garniture en bronze du Tonkin à ornements en relief, dorés sur fond noir. Socle en bois noir sculpté. Haut., sans le pied 75 cent.; long., 1ᵐ 05 ; larg., 35 cent. *1350*

281 — Grande étagère en laque du Japon, fond noir à décor d'or, représentant des pins et autres arbustes. Garniture des portes et écoinçons en argent gravé. Socle en laque noir garni en argent. Haut., sans le socle 72 cent. ; long., 95 cent.; larg. 40 cent. *535*

282 — Étagère en laque du Japon, fond aventuriné et or, à un seul cabinet et trois compartiments ; côtés à jour et colonnes carrés. Décor de grande fougère et bambou et garniture en bronze du Tonkin à ornements gravés et dorés sur fond noir. Haut., 70 cent.; larg., 78 cent.; prof., 35 cent. *505*

153

283 — Petit cabinet à tiroirs et deux grilles en laque du Japon aventuriné, décoré de paysages et de pagodes en or. Garniture en bronze gravé et doré. Haut., 30 cent; larg., 32 cent.; prof. 17 cent.

100

284 — Jardinière de forme carrée à angles rentrants en laque du Japon, fond noir à décor de paysages en or. Monture en bronze doré. Haut., 15 cent.; diam., 13 cent. Collection de Madame la duchesse de Montebello.

305

285 — Petit cabinet en laque du Japon, fond noir à décor de paysages en relief, en or de différents tons. Il s'ouvre par une porte placée à une de ses extrémités et contient trois tiroirs. Intérieur aventuriné. Garniture en argent ciselé et gravé. Haut., 11 cent.; long., 15 cent.; larg., 9 cent.

52

286 — Figure d'empereur assis en bois sculpté laqué or; la tête et les mains sont peintes en couleur. Haut. 15 cent.

225

287 — Tableau de forme carré-long en hauteur divisé par compartiments, dont sept représentent des paysages laqués d'or sur fond noir, de la plus grande finesse d'exécution, et un orné d'un vase contenant des cédrats exécuté en jade sculpté en relief. Cadre en laque brun. Haut., 60 cent.; larg., 30 cent.

32

288 — Porte-livre en laque brun du Japon sur pieds à jour et à décor de fleurs de pêcher et oiseaux en or. Haut., 25 cent.; larg., 32 cent.; prof., 21 cent.

455

289 — Vase de forme cylindrique à couvercle, en laque du

Japon sablé d'or, à décor de feuilles de fougère et au-
tres plantes en or et en argent oxydé, monté à anses,
piédouche et gorge en bronze doré. Haut., 27 cent.;
diam., 15 cent. Collection Louis Fould.

290 — Boîte ronde en laque noir du Japon, avec plateau à
l'intérieur, et une petite table à trois pieds. Sur le des-
sus de la boîte, trois grues aux ailes éployées, autour
des arbustes et des plantes. Intérieur aventuriné. Haut.,
11 cent.; diam., 115 millim. *146.*

291 — Boîte de forme carrée à couvercle, en laque du Japon
fond noir, à paysages et pagodes. Elle renferme un pla-
teau et quatre petites boîtes à couvercles s'enlevant à
l'aide d'un petit plateau décoré d'armoiries. Le tout re-
posant sur un pied carré en laque d'or. Haut., 12 cent.;
larg., 11 cent. *195*

292 — Deux porte-fleurs en laque noir usé du Japon, de
forme carrée, à décor de dragons en or sur médaillons
en retraite. Haut., 10 cent. *21*

293 — Deux porte-fleurs analogues, mais un peu plus grands.
Haut., 11 cent. *20*

294 — Boîte de forme carré-long en laque noir, à décor de
paysages, pagodes et arbustes en or de tons divers.
Long., 17 cent.; haut., 115 millim. *101*

295 — Boîte en forme de nœud en laque d'or du Japon,
avec ornements en or de diverses couleurs et argent *205*

oxydé. Au pourtour de la boîte se trouvent des fleurs de chrysanthème. Haut., 5 cent. ; long., 13 cent.

155

296 — Boîte à trois lobes en laque d'or du Japon, avec plateau à l'intérieur. Elle est décorée de grues, de pins et de fleurs. Intérieur aventuriné. Haut., 6 cent. ; larg., 14 cent.

76

297 — Boîte à couvercle de forme carré-long, à angles arrondis et à gorge intérieure découpée à jour, en laque du Japon fond noir clouté d'argent, avec lune sur le dessus dans des nuages d'or et d'argent. Haut., 9 cent. ; long., 17 cent. ; larg., 11 cent.

50

298 — Boîte à couvercle de forme contournée, en laque noir du Japon. Sur le couvercle est représenté un éventail avec pagode et pins ; dans les médaillons se trouvent des insectes, des oiseaux et des fleurs. Le pourtour de la boîte est aventuriné. Haut., 6 cent. ; long., 13 cent.

54

299 — Boîte de forme carré-long en laque aventuriné du Japon. Elle est décorée de figures de femmes, de fleurs et autres ornements en or et en argent oxydé. Haut., 10 cent. ; long., 15 cent.

41

300 — Petite boîte de forme carrée à deux compartiments et à angles rentrants, en laque aventuriné. Sur le couvercle et au pourtour de la boîte est représenté un instrument de musique à sept tubes. Haut., 8 cent. ; long., 11 cent.

301 — Petite boîte de forme cylindrique à quatre comparti-
ments en laque du Japon aventuriné, décorée de pins et
de fleurs de vanille.

31

302 — Plateau en laque du Japon fond noir, en forme de
fleur de chrysanthème, avec sa feuille. Dans le fond un
paysage avec pagodes décorées en or. Diam., 29 cent.

303 — Plateau rond en laque du Japon fond noir, décoré
d'un paysage avec rocher. Diam., 24 cent.

36

304 — Boîte à huit pans et à quatre compartiments en laque
aventuriné du Japon, décorée de feuillages, de rosaces
et autres ornements en or en relief.

200

305 — Deux petites boîtes carrées à angles rentrants, en
laque d'or du Japon, avec paysages sur le couvercle.
Haut., 3 cent. ; larg., 55 millim.

50

306 — Boîte carrée à angles arrondis en laque aventuriné
du Japon, décorée de feuilles et de filets d'or. Larg.,
7 cent.

43

307 — Petite boîte en forme d'instrument de musique, en
laque noir à décor d'or. Long., 12 cent.

30

308 — Boîte de forme contournée. Le couvercle représente
un éventail décoré de pêches de longévité en or sur fond
aventuriné, et un écran avec rosaces d'or sur fond noir,
et médaillon de burgau au centre.

160

29

309 — Boîte ronde double accolée, avec incrustations en or, argent et fer, sur fond noir, avec arbrisseaux laqués or. Larg., 6 cent.

13

310 — Boîte de forme lenticulaire en laque aventuriné du Japon, avec fleurs sur le couvercle en or et en argent. Diam,, 7 cent.

30

311 — Boîte de même forme, décorée de maillets et de glands en or sur fond pailleté d'or. Diam., 65 millim.

312 — Boîte de même forme avec partie saillante sur le couvercle, en laque noir sablé d'argent, et décor d'ornements en or. Diam., 65 millim.

30

313 — Petite boîte carrée en laque du Japon fond noir, décorée d'arbustes en or.

14

314 — Boîte de forme carré-long, en tôle laquée à fleurs d'or sur fond noir sur le couvercle, et le fond décoré d'un paysage sur fond d'or. Long., 12 cent.

16

315 — Deux plateaux ronds en laque rouge du Japon, décorés de paysages et d'un cours d'eau avec grues en or. Diam., 13 cent.

70

316 — Plateau de forme contournée décoré de figures dans un paysage en or sur fond aventuriné. Long., 25 cent.

40

317 — Plateau de forme carré-long à angles arrondis et bords relevés, décoré de grues sur fond aventuriné. Long. 40 cent.

318 — Ecritoire en laque noir du Japon décorée de trois chevaux près d'un cours d'eau. — Elle est garnie de tous ses accessoires. Larg., 25 cent. *40*

319 — Flacon en forme de losange à angles rentrants en laque du Japon fond noir décoré de huit médaillons accouplés représentant des fleurs et des plantes. Belle qualité. Haut:, 15 cent.; long., 18 cent. *101*

320 — Boîte double de forme carrée et haute à angles rentrants en laque du Japon fond noir. — Elle est décorée d'armoiries, de chrysanthèmes, etc., en or. — Monture en cuivre doré. Long., 16 cent. *90*

321 — Boîte en forme de losange, en laque du japon, fond aventuriné, décorée sur chacune de ses faces et sur le couvercle de six grues accouplées. A l'intérieur du couvercle se trouvent des barques et des filets décorés en or sur fond aventuriné. Haut., 12 cent.; larg., 16 cent. *110*

322 — Boîte de forme carré-long, en laque du Japon, fond aventuriné, décorée de paysages et de pagodes en or en relief. Haut., 13 cent.; larg. 18 cent. *113*

323 — Boîte de forme analogue à bouts arrondis et à angles rentrants, avec plateau à l'intérieur, en laque du Japon aventuriné décoré de chariots, de fleurs, etc. Haut., 12 cent.; long., 18 cent. *150*

324 — Cantine en laque du Japon, fond noir à décor de feuillages et de nuages, en or et en argent. *107*

82

325 — Autre cantine analogue décorée de rosaces en or sur fond noir. Haut., 30 cent.; larg., 27 cent.

162

326 — Ecritoire avec plateau en laque noir et fleurs, monté en bronze doré de style rocaille avec godets en faïence de Chine. Long., 34 cent.

150

327 — Bol à couvercle en laque aventuriné du Japon, décoré d'éventails et d'armoiries. Belle qualité. Diam., 18 cent.

25

328 — Boîte ronde en laque du Japon, fond aventuriné, à décor d'armoiries et de caractères. Diam., 18 cent.

65

329 — Boîte de forme carré-long, décorée de paysages et de fruits en or sur fond aventuriné. Haut., 10 cent. ; long., 16 cent.

101

330 — Plateau de forme carré-long à angles arrondis et rentrants en laque du Japon, mi-partie fond noir à rosaces et mi-partie fond aventuriné. Long., 34 cent.; larg., 25 cent.

32

331 — Boîte de forme carré-long à dessus concave découpé à jour, ainsi que les côtés. Elle est décorée d'arbustes sur fond noir, et elle est garnie d'un tiroir placé à son extrémité. Haut., 13 cent.; long., 21 cent.

39

332 — Petite boîte en laque rouge de Pékin, en forme de corbeille de fleurs.

333 — Grande cantine de forme octogone allongée, en laque
noir du Japon, à réseau et couronnes de fleurs. Elle est
garnie de deux flacons en métal doré. Haut., 34 cent. ;
larg., 46 cent.

400

334 — Petit plateau de forme carré-long, à décor d'arbustes
et d'oiseaux en or sur fond noir. Long., 18 cent.

32

335 — Coupe plate et ronde en laque rouge du Japon, dé-
corée de fleurs en or. Diam., 21 cent.

13

336 — Grand bol à couvercle en laque fond vert à décor de
paysages en or. Diam., 24 cent.

22

337 — Cornet à panse renflée en étain laqué, fond noir, à
paysages et figures incrustées en burgau, et à dragon
et grecques en or. Travail très-fin du Japon. Haut.,
42 cent.

800

338 — Pitong à cinq lobes, en laque rouge de Pékin, à
paysages et figures. Haut., 18 cent. ; diam., 19 cent.

41

339 — Deux jardinières en laque rouge de Pékin, à médail-
lons de paysages et ornements en relief. Socles en laque
noir sculpté. Long., 31 cent. ; haut., 19 cent.

225

340 — Très-jolie trousse de médecin, en laque noir du Japon,
finement décorée de paysages et d'ornements incrustés
en burgau. Haut., 8 cent.

140

341 — Autre jolie trousse de médecin en laque d'or du Japon,

106

9

à figures en relief avec têtes et mains en ivoire sculpté.
Haut., 8 cent.

482

342 .— Très-jolie trousse en laque d'or du Japon, à mé-
daillons d'oiseaux et de fleurs en relief exécutés en nacre
de perles et matières diverses. Haut. 9 cent.

120

343 — Autre trousse en laque d'or du Japon avec figures en
relief dont les chairs sont en ivoire sculpté. Haut., 9 cent.

250

344 — Trousse de médecin en laque d'or du Japon, avec
parties aventurinées, décorée de cinq figures assises dont
les chairs sont en ivoire. Haut., 85 millim.

51

345 — Boîte de forme carrée et plate, en laque noir du
Japon ; son couvercle est décoré d'un chariot en or.

28

346 — Sceptre de mandarin en laque rouge de Pékin, à
paysages, vases de fleurs, etc., en relief.

50

347 — Boîte de forme ronde en laque du Japon, à décor
de figures et de paysages en or sur fond aventuriné.

—

348 — Grande boîte carrée avec plàteau à l'intérieur, en
laque noir du Japon, décorée d'arbustes en or.

120

349 — Boîte carrée à trois compartiments en laque noir du
Japon, décorée de bambous et d'armoiries. Haut., 30 cent.
Long., 27 cent.

350 — Cantine à trois compartiments et à couvercle en por-
celaine craquelée laquée, décorée de fleurs en or sur
fond aventuriné. Haut., 24 cent.; diam., 175 millim.

92

351 — Vase en forme de balustre à quatre lobes, en laque
rouge de Pékin, à médaillons de paysages et ornements
divers, en relief. Socle en bois sculpté. Haut., 30 cent.

102

352 — Plateau de forme carré-long à bords relevés, en laque
aventuriné, décoré de deux grues volant.

2 B

353 — Plateau en laque noir et décor d'or. Travail moderne.

17

354 — Deux boîtes à couvercles en forme de cœur, en laque
rouge de Pékin, à paysages et fleurs, en relief. Sur so-
cles en bois sculpté. Haut., 11 cent.

85

355 — Grand plateau de forme carré-long, à angles arrondis
en laque aventuriné, décoré d'arbustes en or. Long.,
48 cent.

21

356 — Deux petits plateaux carrés, à bords relevés, en
laque, à décor à damiers noir et or.

25

357 — Deux grands et beaux flambeaux en bois d'aigle
sculpté, avec parties laquées décorées de grues et de
tortues en or et en argent. L'ornement des flambeaux
représente des cordes nattées reposant sur leurs nœuds.
Pointes et toupies en bronze doré.

1050

17

358 — Porte-allumettes de forme carrée et droite, en laque
noir incrusté de branchages en nacre de perle.

152

359 — Porte-pipes, formant nécessaire de fumeur, en laque
noir du Japon, à décor d'or à rosaces de fleurs. Haut.,
25 cent.; long., 52 cent.

5.50

360 — Coussin ou traversin laqué, à figures et plantes dé-
corées en noir sur fond doré.

181

361 — Écran de forme carré-long en laque rouge de Pékin,
à figures dans un paysage. Il est placé dans sa monture
en bois de fer incrusté de filets d'argent. Larg. 56 cent.

99

362 — Cabinet à quatre portes et tiroirs en laque, à paysages
et ornements en relief et dorés. Haut., 67 cent.; larg., 42
cent.

50

363 — Boîte à parfums en laque aventuriné, à décor de
fleurs et de fruits en or. Le couvercle est formé par une
grille dômée en bronze doré. Haut., 10 cent.

34

364 — Gande boîte de forme ronde, en laque noir du Japon,
enrichie d'incrustations de burgau, représentant des
fleurs et des oiseaux.

28

365 — Boîte à couteaux en laque noir, à ornements bur-
gautés.

56

366 — Boîte ronde en laque noir, enrichie d'incrustations
de nacre de perles représentant des figures dans un
paysage et des ornements.

367 — Seau à anse droite et à couvercle mobile, en deux parties, en laque noir et décor d'or. *26*

368 — Boîte à jeux en laque moderne de la Chine, fond noir et décor d'or, garnie de ses fiches en nacre de perles. *102*

369 — Pagode en laque d'or à triple toit, colonnettes et galeries découpées à jour, enrichie d'incrustations de jade, de lapis, etc. Haut., 67 cent. *215*

370 — Huit tasses, huit soucoupes et un sucrier en figuier vernis. ~~317~~ *37*

Tabatières et Bonbonnières

371 — Grande et belle boîte ovale, en or émaillé en plein, à sujets champêtres et figures d'enfants, dans le style de Boucher, peints et signés par mademoiselle Duplessis ; les médaillons sont entourés par des guirlandes de fleurs décorées en camaïeu rouge. Epoque Louis XV. *9250*

372 — Boîte ovale en or guilloché et émaillé en plein, à bouquets de fleurs et rosaces. Epoque Louis XV. Elle provient de la collection Demidoff. *1550*

373 — Boîte ovale du temps de Louis XVI en or émaillé vert olive à guirlandes ciselées et pois émaillés imitant l'opale. *1430*

Le couvercle est orné d'une peinture sur émail à deux personnages.

374 — Petite boîte ovale du temps de Louis XVI en or émaillé imitant l'agate herborisée et à cordons et pilastres très-finement ciselés en relief et émaillés vert, rouge, bleu, etc.

985

375 — Boîte en forme de navette en or émaillé à bandes jaunes et bleues alternées et à cordons et pilastres finement ciselés sur fond d'émail blanc. Le couvercle est orné d'une peinture sur émail en grisaille représentant le Triomphe de Vénus. Epoque Louis XVI.

1870

376 — Boîte ovale en or émaillé gros bleu et à cordons ciselés et émaillés en relief. Son couvercle est orné d'une très-belle miniature par van Blarenberghe (signée), représentant une réunion nombreuse de personnages dans un parc et devant un château. Epoque Louis XVI.

4600

377 — Petite bonbonnière ronde en or émaillé gros bleu et étoiles d'or, avec cordons ciselés en relief et émaillés vert. Epoque Louis XVI.

300

378 — Petite boîte ovale en or, à fleurs champlevées et émaillées en bleu, rouge et vert. Travail persan.

181

379 — Boîte de forme carré-long à pans coupés, en prime d'opale et montée à cage en or ciselé du temps de Louis XVI.

310

380 — Boîte de forme carrée à angles coupés, en jaspe fleuri vert, montée à cage en or finement ciselé du temps de Louis XVI.

450

381 — Boîte de forme carrée en jaspe sanguin, montée à cage en or du temps de Louis XVI.

240

382 — Très-belle boîte ovale en mosaïque de Neubert, entièrement composée de cornaline du plus beau ton, finement sertie en or et formant des rosaces et des ornements divers. Le couvercle est enrichi d'un camée, également sur cornaline, présentant le sujet de Léda et le Cygne. Il se trouve dans le pourtour de la boîte une partie s'ouvrant à secret et qui contient les portraits peints en miniature de Voltaire et de madame Duchâtelet. Elle provient de la collection Soret.

3750

383 — Grande boîte de forme carrée en jaspe vert à ornements gravés en relief et montée à cage en or guilloché. Le couvercle est enrichi d'un vase de fleurs et d'ornements en or ciselé et diamants. Epoque Louis XV.

1500

385 — Belle boîte de forme contournée en agate orientale, montée à cage en or à moulures et à bec orné de diamants, de rubis et d'émeraudes.

1400

386 — Boîte de forme carrée en jaspe brèche de Sicile, montée à cage en vermeil gravé.

80

310

387 — Boîte ovale en quartz agate d'un blanc laiteux, à paysages, de style chinois, laqués et incrustés d'or. Travail de Dresde du temps de Louis XV.

240

388 — Boîte ovale en lapis lazuli, montée à cage en or, à fleurs de couleurs en relief. Epoque Louis XV.

385

389 — Petite boîte de forme carré-long en jaspe fibreux et châtoyant, montée à cage en or guilloché. Elle provient des collections Lablache et Soret.

315

390 — Petite bonbonnière ovale, en cristal de roche taillé à cuvette, et montée à gorge à charnière en or ciselé.

240

391 — Boîte ronde, à compartiments de formes variées, en agate jaspée vert clair; monture en bas or.

280

392 — Boîte ovale en écaille, montée à gorge à charnière et doublée en or; son couvercle est orné d'une plaque d'agate herborisée figurant le chapeau de l'Empereur Napoléon Ier, posé sur deux palmes.

175

393 — Boîte ronde en écaille montée à gorge en or. Le couvercle est orné d'une mosaïque de Florence représentant un vase exécuté en jaspes de diverses nuances.

285

394 — Petite boîte de forme carré-long en lapis lazuli, montée à cage en or. Le couvercle présente deux colombes exécutées en jaspe et incrustées dans le lapis.

905

395 — Grande boîte carrée à deux tabacs, en or ciselé et

guilloché à ornements de style rocaille. Le couvercle présente des fleurs et des branchages en relief incrustés de rubis. Époque Louis XV.

396 — Boîte ovale en or de diverses couleurs, ciselé à perles, dauphins et trophée d'armes. Époque Louis XVI. — *470*

397 — Boîte de forme carré-long en or guilloché. Époque Louis XVI. — *260*

398 — Boîte de forme carrée à angles coupés, en laque d'or du Japon décorée d'arbrisseaux, et montée à cage et doublée en or, à cordons ciselés en relief et émaillés bleu, vert et blanc. — *1250*

399 — Boîte ronde en écaille doublée en or. Le couvercle est orné d'une plaque en ancien laque du Japon représentant une figure d'enfant en haut relief. — *182*

400 — Grande boîte de forme carrée et plate, en ancien laque usé du Japon, à figures et arbustes, montée à cage et doublée en or à cordons ciselés en relief. — *900*

401 — Boîte ovale en vernis de Martin, fond blanc, à bandes incrustées en or, et montée à gorge à charnière et galonnée en or ciselé. Époque Louis XVI. — *205*

402 — Boîte en forme de cœur en vernis de Martin, décorée de figures et de paysages et montée à gorge à charnière en vermeil. — *120*

403 — Boîte ovale en écaille incrustée de divers ustensiles en — *250*

or et burgau, et montée à gorge à charnière et doublée en or. Époque Louis XV.

100

404 — Bonbonnière ronde en écaille blonde incrustée de rosaces en or de couleurs et galonnée en or. Epoque Louis XVI.

79

405 — Boîte ovale en poudre d'écaille rouge, montée à gorge à charnière en cuivre doré. Son couvercle est orné d'une miniature sur ivoire représentant un portrait de jeune fille.

175

406 — Boîte ovale en vernis de Martin à quadrilles, montée à gorge à charnière en vermeil, et ornée d'une miniature sur ivoire représentant un portrait de femme. Époque Louis XV.

60

407 — Boîte ronde en vernis de Martin fond vert olive. Le couvercle est orné d'un fixé représentant un portrait d'homme. Époque Louis XV.

705

408 — Boîte de forme carré long en écaille doublée en or. Sur le couvercle se trouve le portrait de mademoiselle de Montpensier, peint sur émail et monté dans un cadre ovale à réverbère en or ciselé et filet d'émail bleu.

345

409 — Boîte ronde en écaille dont le couvercle est orné d'une miniature représentant l'Amour enchaîné par Vénus et ses suivantes, d'après Boucher.

75

410 — Grande boîte carrée et plate en racine de palmier. Sur

lé couvercle se trouve un fixé représentant une chasse au cerf.

411 — Grande boîte ronde en écaille noire montée à gorge à charnière et doublée en or. Sur le couvercle se trouve une belle mosaïque de Rome représentant un chien et un chat dans un paysage. *572*

412 — Belle boîte de forme carré long en ancienne porcelaine de Saxe, décorée de sujets, de personnages dans le style de Watteau et à gorge de même porcelaine, décorée de fleurs, serties en or. *1250*

413 — Boîte ovale en porcelaine de Saxe fond rouge, à décor d'oiseaux et arbustes en or. A l'intérieur du couvercle se trouve un médaillon de perroquets et ustensiles en couleurs. Gorge à charnière en vermeil. *131*

414 — Boîte carrée en émail de Saxe à sujets champêtres, peints en camaïeu rouge. *40*

415 — Boîte en corne de cerf sculptée à figures et animaux en relief réservés en blanc sur fond noir. Monture en argent. *52*

Bijoux et Orfévrerie

416 — Collier de mandarin composé de grains de lapis lazuli et corail, avec pendeloques en cristal de roche rose et rubasse. Monture en or. *1180*

1780

417 — Pendant avec amulette en cornaline sculptée, anneaux en jade vert émeraude et trois grosses perles fines. Ce bijou est placé dans une boîte de forme contournée en vermeil, à dessins gravés.

1445

418 — Boîte en or massif à ornements filigranés et dont le couvercle présente une large rosace surmontée d'une tête chimérique exécutée en turquoise. Elle contient une petite divinité assise en bronze. Elle provient du palais d'été et de la collection Dupin.

104

419 — Haut-relief en argent, exécuté au repoussé; Confucius monté sur un cerf et accompagné par un personnage portant ses attributs. Travail chinois.

420 — Six pièces de monnaie chinoise et cochinchinoise; dont deux en or et quatre en argent.

190

421 — Deux pépites d'or, provenant d'Australie.

92

422 — Trois petites Boîtes rondes en argent repoussé et doré, à fleurs et animaux chimériques. Elles s'emboîtent les unes dans les autres. Travail chinois.

355

423 — Six petites tasses carrées à anses et plateaux et deux grandes tasses avec soucoupes de formes variées. Ces huit pièces portent des inscriptions gravées. Travail chinois.

32

424 — Deux petites tasses et leurs plateaux en cuivre repoussé et argenté. Travail chinois.

425 — Petit vase de forme carrée en argent gravé et niellé, *100*
présentant sur chacune de ses faces un paysage et portant
au fond une inscription. Travail chinois. Sur pied en bois
sculpté.

426 — Idole chinoise assise en argent gravé et doré. Elle pro- *760*
vient du palais d'été. Haut., 43 cent.

427 — Coupe en argent niellé et doré, à fleurs et ornements, *230*
reposant sur son pied en forme de fleur également en ar-
gent niellé et doré. Travail de l'Inde. Haut., 12 cent.;
diam., 12 cent.

428 — Théière indienne en argent niellé et doré, à anses mo- *205*
biles, de forme cylindrique. Haut., 23 cent.

429 — Théière analogue à celle qui précède et de même tra- *180*
·vail, mais plus petite. Haut., 17 cent.; diam., 12 cent.

430 — Boîte de forme carré-long et plate en argent niellé et *72*
doré. Travail de l'Inde. Long., 14 cent.

431 — Boîte de forme ovale formant étui, de mêmes style et *50*
travail. Long., 15 cent.

432 — Plateau de forme octogone en argent doré, enrichi de
peintures sur émail représentant des paysages, des vases *1800*
de fleurs, des oiseaux, etc. Le médaillon du fond offre le
sujet du jugement de Pâris. Travail français du temps de
Louis XIII. Diam., 27 cent.

85

433 — Tête de philosophe grec, Camée en haut relief sur cal-
cédoine à deux couches. Monture en or.

165

434 — Petit vase en lapis-lazuli, monté sur piédouche.

60

435 — Portrait de Voltaire jeune, peint en miniature sur
ivoire; le cadre en bronze doré porte l'inscription sui-
vante : *Voltaire peint par Massé.*

200

436 — Portrait d'homme du temps de Louis XIV, dans un
étui en peau de chagrin avec chiffre couronné et cloutage
d'or.

600

437 — Jolie miniature ovale sur ivoire par Hall, représentant
un portrait de femme vue de trois quarts.

1355

438 — Portrait d'une des filles de Louis XV, d'après Nattier.
Bordure en bronze doré.

Sculptures

6700

439 — Marbre blanc. — Statue de femme, grandeur nature.
Elle est nue jusqu'à la ceinture et la partie inférieure du
corps est drapée. Beau travail signé Loison, 1853. Socle
en marbre bleu turquin garni de bronzes dorés.

12100

440 — Marbre rouge antique. — Deux bustes de satyres, avec
chlamydes en albâtre oriental. Haut., 54 cent.

441 — Marbre blanc. — Bacchus enfant, couronné de pampres *265*
et couché sur une panthère, socle en marbre bleu turquin. .
Haut., 36 cent.; long., 60 cent.

442 — Porphyre rouge oriental. — Deux beaux vases à cou- *17000*
vercles, à anses prises dans la masse et à panses sculptées
à gaudrons. Ils sont enrichis de mascarons et de guir-
landes de lierre, en bronze ciselé et doré au mat. Haut., 67
cent.

443 — Granit vert des Vosges. Deux grands vases sur pié- *4000*
douches de forme carrée, à angles coupés, montés à anses
en bronze ciselé et doré. Haùt., 62 cent.

444 — Marbre blanc. — Buste de Néron enfant. Haut.,
52 cent. *205*

445 — Marbre blanc. — Buste de femme, le sein gauche dé- *700*
couvert. Signé Houdon. Haut., 60 cent.

446 — Marbre blanc. — Tête de gorgone. Haut., 66 cent. *190*

447 — Marbre noir. — Buste de nègre, avec vêtement en *675*
marbre brèche et boutons en émail de Venise. Haut.,
52 cent.

449 — Marbre blanc. — Groupe. — Hercule terrassant le *—*
Centaure. Travail français du temps de Louis XV.

451 — Terre cuite par Nicolas Coustou. — Statuette du ma- *125*
réchal de Saxe, debout, en costume de guerrier romain.
Haut., 86 cent.

1100 452 — Terre cuite par Marin. — Bacchante portant un enfant sur son épaule.

520 453 — Terre cuite. — Groupe. — Education de l'Amour par Mercure.

420 454 — Terre cuite. — Groupe. — L'Amour corrigé par Vénus.

325 455 — Terre cuite. — Figure de cyclope debout, prenant un rocher.

510 456 — Marbre blanc. — Deux vases du temps de Louis XIII, ornés de feuillages et de mascarons.

590 457 — Marbre du Languedoc. — Deux colonnes avec tors en même matière et plinthes en marbre vert de mer. Hauteur totale, 2 mètres 60 cent.

1525 458 — Granit vert des Vosges. — Deux fûts de colonnes, à tors et entablement en bronze ciselé et doré. Haut., 1 mètre 20 cent.

710 459 — Marbre vert de mer. — Deux fûts de colonnes, avec tors et plinthe en même matière. Haut., 1 mètre 20 cent.

325 460 — Marbre vert de mer. — Deux fûts de colonnes, plus petits que ceux qui précèdent. Haut., 1 mètre 25 cent.

1040 †830†... 461-464 — Huit gaines en marbre de rapport. Elles seront vendues par paire. Haut., 1 mètre 25 cent.

465 — Deux très-grands et beaux bas-reliefs en bois sculpté par *Simon Cognoulle*, représentant des batailles de Constantin. Cadres en bois noir. 250

466 — Deux médaillons en cire peinte, représentant les bustes de Marie de Médicis et d'une des filles de Cosme Ier, grand duc de Toscane, en riches costumes de l'époque. Travail du XVIe siècle. 422

467 — Ivoire. — Groupe de travail japonais, représentant un éléphant et cinq figurines d'enfants. 185

468 — Ivoire. — Autre groupe de travail japonais. Il représente deux guerriers debout. 80

469 — Ivoire. — Médaillon ovale, sculpté sur les deux faces, et représentant des sujets saints. Travail français du XVIIe siècle. Cadres en bois d'ébène. 23

470 — Sceptre en bois sculpté à figures, paysages et plantes diverses. Travail chinois.

471 — Sceptre chinois en bois de santal, sculpté à jour, imitant une racine. 59

472 — Trois pitongs, dont deux en bambou, sculptés à figures et paysages. Travail chinois. 20

473 — Deux petites coupes en bois sculpté, à fleurs et branchages repercés à jour. L'intérieur est en argent. 41

20

474 — Plaque en pierre de lard, sculptée sur ses deux faces et découpée à jour. Travail chinois.

165

475 — Lot de socles et étagères en bois sculpté, de travail chinois.

Dessins chinois et Objets variés

196

476 — Grand album chinois, renfermant douze beaux dessins finement peints sur soie, représentant des animaux divers et portant des inscriptions en regard de chacun d'eux.

30

477 — Autre album chinois, contenant huit dessins sur papier représentant des paysages avec figures et portant un grand nombre d'inscriptions et de cachets.

90

478 — Album chinois contenant douze dessins sur papier de riz, représentant des personnages en riche costume.

135

479 — Rouleau très-finement dessiné à l'encre de Chine, sur papier, représentant quantité de sujets et personnages tirés de la mythologie chinoise.

280

480 — Deux grands tableaux-mosaïques, avec bordures en bois de fer, représentant des branches d'arbre avec fleurs et oiseaux exécutés en relief, en matières diverses, telles que : jade, ivoire, bois, etc.

481 — Grand tableau-mosaïque représentant un paysage et des pagodes exécutés en nacre de perles et pierres de diverses couleurs sur fond noir. Bordure en bois de fer.

475

482 — Grand tableau-mosaïque représentant un arbre avec fleurs et fruits ainsi que des oiseaux, exécutés en diverses matières sur fond saumon. Cadre en bois de fer incrusté de fleurs en burgau.

483 — Deux pitongs en bois laqué, incrustés de figures et de fleurs en burgau. Ils sont montés sur des pieds modernes en bois sculpté.

66

484 — Vase de forme carrée, en bois de fer, enrichi de mosaïques en relief, représentant des vases, des attributs et des inscriptions exécutés en nacre de perles et autres matières. Haut., 20 cent.; larg., 18 cent.

170

485 — Narguilhé oriental avec vase en métal, incrusté d'ornements en argent; le fourneau en argent repoussé et le tuyau garni de son bouquin en ambre.

218

486 — Autre narguilhé avec flacon en cristal doré et bouquin en ambre.

57

487 — Deux pièces : fourneau de narguilhé oriental en cuivre doré et bouquin en ambre.

19

488 — Petite aiguière Louis XVI, en bronze au vert antique.

80

489 — Deux tasses à couvercles et soucoupes en écaille de l'Inde, à paysages et ornements en piqué et posé or.

900

21

490 — Deux petites colonnes en albâtre, blanc et translucide avec chapiteaux et embases en jaune antique.

6ς

491 — Narguilhé turc en verre, garni de son tuyau et de son fourneau.

86

492 — Trois vitraux à sujets variés.

Meubles

non vendu

493 — Très-grande et belle console de style Louis XVI, en bois noir et bronze doré au mat. Elle repose sur huit pieds à canaux en spirale, avec entrejambe supportant une branche de lauriers, une couronne et une trompette en bronze doré. La frise est ornée de bas-reliefs avec entre-deux à têtes de lions tenant des couronnes de fleurs dans leurs gueules. Dessus en marbre griotte d'Italie avec bordure en marbre vert d'Egypte. Long., 2 mèt. 10 cent.

non vendu

494 — Très-grande et belle pendule du temps de Louis XVI, à figures au bronze vert antique, représentant un sujet allégorique ayant trait à l'amour. Elle est enrichie de guirlandes de fleurs en bronze finement ciselé et doré au mat. Le cadran tournant est placé dans une sphère qui repose sur un piédestal orné d'un bas-relief représentant une offrande. Le mouvement est de Lepaute. Cette pièce, remarquable par la finesse de son exécution et sa grande dimension, repose sur un socle carré en granit vert des Vosges. Haut., 83 cent.; larg., 1 mètre 4 cent.

495 — Deux très-beaux candélabres du temps de Louis XVI, à figures de Faune et de Bacchante, au bronze vert, supportant de forts bouquets porte-lumière à rinceaux en bronze doré. Haut., 1 mètre 10 cent. *3250*

496 — Table en bois noir incrusté de filets, à pieds droits et entre-jambes; dessus en granit rose des Vosges. Larg., 1 mètre 30 cent. *250*

497 — Guéridon en porphyre rouge oriental, sur trépied en bronze doré. *1300*

498 — Statuette équestre de Pierre le Grand, en bronze doré, posée sur un rocher en malachite et sur un piédestal en serpentine sanguine. Haut. de la statue, 95 cent.; haut. du socle, 1 mètre 25 cent. *4020*

499 — Grand et beau meuble en bois d'ébène, garni de bronzes ciselés et dorés au mat, de style Louis XVI, et enrichi de trois panneaux en laque du Japon, à oiseaux et paysages sur fond noir. Dessus en marbre blanc. Larg., 1 mètre 35. *2530*

500 — Grand meuble de forme monumentale en ébène sculpté, à colonnes et pilastres d'ordre corinthien; il est enrichi de huit panneaux en bois sculpté représentant diverses scènes de la vie de Jésus-Christ, et de deux statuettes sculptées en ronde bosse et placées dans des niches. Ce meuble repose sur une console à huit pieds sculptés. Haut., 1 mètre 80 cent.; larg., 1 mètre 78 cent. *5000*

501 — Grand meuble cabinet à seize tiroirs, en marqueterie *7850*

d'ivoire blanc et vert, de bois et de cuivre sur fond d'é-
bène, décoré de rosaces, d'ornements divers et portant
dans les angles l'aigle double d'Allemagne. Il repose sur
une table de même travail dont les pieds sont formés de
cariatides en ivoire sculpté. Haut., 1 mètre 60 cent.;
larg., 1 mètre 20 cent.

245

502 — Coffret vénitien en bois d'ébène, enrichi d'incrusta-
tions en ivoire à fleurs et rinceaux finement gravés. Larg.,
50 cent.

900

503 — Grande table italienne de forme carrée, en ébène et
bois de Sainte-Lucie, enrichie d'incrustations en ivoire.
Travail du xvıᵉ siècle. Long., 1 mètre 65 cent.

1900

504 — Meuble à deux corps, le bas s'ouvrant à deux ventaux
et le haut à porte à abattant et renfermant des tiroirs.
Ce meuble est enrichi dans toutes ses parties d'orne-
ments incrustés en ivoire. Travail indien. Haut., 1 mètre
75 cent.; larg., 1 mètre 25 cent.

2000

505-508 — Quatre meubles étagères en bois noir et bronze
doré, avec porte et côtés vitrés, et garnis en soie cramoi-
sie. Ils seront vendus séparément. Larg., 1 mètre 40 cent.;
haut., 1 mètre 60 cent.

1110

509-510 — Deux vitrines avec tables, en bois noir et cuivre
poli et fonds de glace. Elles seront vendues séparément.
Haut., 1 mètre 45 cent.; larg., 76 cent.

530

511 — Très-grand meuble à deux portes et à colonnes torses,
en bois sculpté, à têtes d'enfants, guirlandes de fleurs,

rinceaux et à moulures guillochées. Travail allemand.
Époque Louis XIII. Haut., 2 mètres 25 cent.; larg.,
2 mètres.

512 — Meuble à deux corps et à fronton élevé en bois de
noyer, à rosaces losangées, à moulures en relief; le fron-
ton est orné de colonnes détachées. Travail allemand.
Haut., 2 mètres 65 cent.; larg., 1 mètre 40 cent.

420

513 — Console en bois sculpté et doré, style Louis XIV à
dessus de marbre.

160

514 — Cabinet en bois d'ébène à moulures guillochées, enri-
chi de peintures à l'huile à l'intérieur.

340

515 — Grand paravent à huit feuilles en cuir gaufré et doré,
enrichi de sujets champêtres et d'animaux peints à l'huile.
Époque Louis XIV.

2000

516 — Vitrine à quatre faces en bois de chêne sculpté, sur-
montée d'une figurine en bronze.

290

517 — Boîte à ouvrage de travail indien, en bois d'ébène et
porc-épic.

49

518-519 — Quatre tabourets carrés, à dessus et pieds en bois
laqué noir, enrichi d'incrustations de fleurs et ornements
en burgau. Travail chinois. Ils seront vendus par deux.

5 80

520-521 — Cinq tables supports avec tablette d'entre-jambes,
de même travail. Elles seront vendues par paire.

540

205

522 — Grande table carrée sur pieds élevés, en bois laqué noir, enrichie d'incrustations de fleurs, figures et ornements en burgau. Travail chinois. Larg., 92 cent.

48

523 — Deux supports très-bas, de travail analogue.

1740

524-526 — Six fauteuils en bois de fer, sculpté et découpé à jour, avec siége et médaillon en marbre. Ils seront vendus par deux.

155

527 — Deux tabourets de forme carrée en bois de fer à grecque découpée à jour et dessus en marbre. Haut., 52 cent.; larg., 45 cent.

485

528 — Deux supports de forme carrée en bois de fer sculpté et découpé à jour avec tablette en marbre et entourage incrusté d'ornements en cuivre. Haut., 90 cent.; larg., 44 cent.

1025
920

529 — Deux meubles à deux corps reposant sur un socle, le tout en bois de fer : le bas à deux portes à ornements sculptés en relief, et le dessus formant étagère. Les côtés sont découpés à jour. Haut., 2 mètres 20 cent.; larg., 88 cent.

260

530 — Deux chaises à dossiers pleins en laque noir, incrustés de fleurs et de fruits dans des vases en burgau et foncés en bambou.

440

531 — Etagère à quatre tablettes superposées, en bois de fer sculpté et découpé à jour, avec lambrequins à chaque tablette. Haut., 1 mètre 55 cent.; larg., 1 mètre.

532 — Petit cabinet à deux ventaux et tiroirs à l'intérieur, en bois de santal incrusté d'ornements d'ivoire et bois de couleur sur toutes ses faces. Garniture en bronze argenté. Travail vénitien. Haut., 29 cent.; larg., 32 c.

240

533 — Grande table ronde chinoise en laque noir incrustée de fruits et de fleurs en burgau. Elle repose sur un pied à balustre découpé à jour, de même travail. Diam., 1 mètre 40 cent.

355

534 — Table analogue à celle qui précède, mais plus petite. Diam., 90 cent.

300

535 — Table ronde en bois incrusté d'ivoire, représentant des guerriers combattant. Le pied, de forme triangulaire, est enrichi de fleurs et d'oiseaux en bois sculpté et découpé à jour. Travail de Ning Po.

155

536 — Grande table ronde en bois d'aigle, sur pieds à colonnes, et dessus à compartiments en marbre, avec bordure enrichie d'ornements en cuivre incrusté. Diam., 1 mètre 15 cent.

400

537 — Table de forme carré long en bois de fer sculpté, à frise formée par une grecque découpée à jour et à dessus de marbre. Larg., 1 mètre 32 cent.

430

538 — Table de forme carrée de même travail. Larg., 91 cent.

405

539 — Autre table analogue à celles qui précèdent. Larg., 1 mètre 4 cent.

305

11

1000
900

540-541. — Deux tables rondes en bois noir découpé à jour, à tablettes de porcelaine de Chine à décor émaillé, représentant la fête des fleurs. Elles seront vendues séparément. Diam. des plaques de porcelaine, 60 cent.

1600
1480

542 — Deux petits cabinets à deux ventaux et tiroirs à l'intérieur, en pierre de lard sculptée en relief à figures et paysages. Ils reposent sur des pieds en bois peint à fleurs et ornements. Ils seront vendus séparément. Larg., 42 c.; haut. totale, 1 mètre 20 cent.

290

543-544 Deux grandes étagères en bois de fer sculpté à quatre tablettes et fronton découpé à jour. Elles seront vendues séparément. Larg., 1 mètre 25 cent.; haut., 1 mètre 70 cent.

250

545 — Deux fauteuils en marqueterie de Ning Po, ivoire et bambou.

—

546 — Petit paravent à deux feuilles en bois de fer, avec plaques fond bleu portant en relief des branches de fleurs et des caractères exécutés en jade, en nacre de perles et autres pierres. Haut., 1 mètre 4 cent.; larg. de chaque feuille 70 cent.

450

547 — Petit meuble-cabinet à portes et tiroirs, en bois d'aigle finement sculpté, à paysages et ornements, et enrichi de figures rapportées en jade blanc, poignée en bronze. Travail chinois très-fin. Haut., 29 cent.; larg., 39 cent.

Total. Objets d'art 324.737.50
Tableaux 1.699.200
 2.023.937.50

Ingram Content Group UK Ltd.
Milton Keynes UK
UKHW020711200423
420491UK00006B/299

9 780274 285709